나의 코스프레 철학 탐구

- 도서관 사서가 쓴 청소년·대학생을 위한 코스튬 플레이 이야기 -

한요 진쑴

나의 코스프레 철학 탐구

도서관 사서가 쓴 청소년·대학생을 위한 코스튬 플레이 이야기

발 행 | 2021년 2월 8일
저 자 | 한요진
펴낸이 | 한건희
펴낸곳 | 주식회사 부크크
출판사등록 | 2014.07.15.(제2014-16호)
주 소 | 서울특별시 금천구 가산디지털1로 119 SK트윈타워 A동 305호
전 화 | 1670-8316
이메일 | info@bookk.co.kr

ISBN | 979-11-372-3574-8

www.bookk.co.kr
ⓒ 한요진 2021

나의 코스프레 철학 탐구

- 도서관 사서가 쓴 청소년·대학생을 위한 코스튬 플레이 이야기 -

한요진쓸

부크크✏

목 차

감사의 글

본 도서의 원형 논문 <나의 코스프레 철학 탐구>가 나오기까지 기본 개념을 알려주시고 논문 제목을 지어주신 조중빈 교수님, 많은 지도와 방향성을 제시해주신 안현상 교수님, 꼼꼼하게 논문을 읽어주시고 지도해주신 최선영 교수님 감사드립니다.

논문을 독립출판으로 제작하려 한다는 말에 사서로서 검색에 적합한 제목을 지어주신 chjeon 사서님 감사드립니다. 또한 연구 중에 꼭 필요한 부분을 인용할 수 있도록 도와주신 코스어분들, 의정부고등학교 교장선생님 이하 많은 분께 감사드립니다.

함께 촬영한 사진을 책에 쓸 수 있도록 저작권을 허락해주신 사진사 Across님, 두꺼비님, 사과여우님, 세영님, 이하제님께도 감사드립니다.

코스프레 연구자가 되겠다며 대학원에 진학하겠다고 말했을 때 든든히 지지해주신 엄마와 우리 가족 사랑합니다.

끝으로 이 책을 읽고 있는 당신께 큰 감사의 인사를 드립니다. 아무쪼록 이 책이 당신의 마음에 조금이라도 닿을 수 있기를 바랍니다.

-2021.2. 한요진 드림-

- 본 도서는 2020학년도 전기 석사 논문 <나의 코스프레 철학 탐구>를 재편집하여 간행하였습니다.
- 본 도서의 글꼴은 빙그레체, 빙그레체 Ⅱ, 빙그레 메로나체를 사용하였습니다.

제1장 프롤로그

저는 코스어(Cosplayer)입니다. 코스튬플레이어 (Costume Player)라고도 하는데 코스프레하는 사람이라는 뜻입니다. 저는 초등학교 때 사촌 언니 덕분에 이 문화를 알게 되었고, 중학생 때부터 지금까지 계속 코스프레를 하고 있습니다. 학생 때 코스프레를 했던 이유는 이유를 알 수 없는 우울감을 코스프레로 이겨낼 수 있었기 때문입니다. 사회인이 되어서는 사회 혹은 조직의 일부로서의 내가 아니라 나라는 존재 자체에 대해 들여다보기를 할 수 있었기 때문에 이 취미를 이어가고 있습니다. 군자불기[1]라는 말처럼 나는 크기가 정해진 그릇이 아니라 무한히 그릇을 만들어낼 수 있는 창조자라는 것을 코스프레로 알게 되었지요.

그렇지만 직장에서 저는 취미를 비밀로 했습니다. 사회적으로 코스프레의 이미지가 좋지 않았기 때문입니다. 대학생 때 이런 일이 있었습니다. 룸메이트에게 제 취미가 코스프레임을 밝힌 적이 있었는데요. 한 룸메이트가 남자친구와 호텔에 간다며 짐을 꾸리는 모습을

1) 조중빈, 『안심논어』 (국민대학교출판부, 2016), pp. 69-70.

보고 제가 많이 놀라니까 다른 룸메이트가 저에게 "너는 코스프레한다고 해서 성에 개방된 줄 알았는데 의외다."라는 말을 한 적이 있어요. 그때 알았습니다. '아, 사람들이 생각하는 코스프레의 이미지는 성에 개방된, 혹은 문란한 이미지이구나.'

직장에서는 철저하게 취미를 숨겼습니다. 사회적으로 불이익을 당할까 봐 두려웠어요. 요새 유행하는 '부캐'2)를 직장에서 사용했지요. 코스프레를 사랑하며 나 자신을 있는 그대로 드러내는 '본캐'3)는 주말에 코스프레하는 나에게 아껴두었지요. 주중의 '부캐'와 주말의 '본캐'를 6년 정도 분리했더니 나중에는 마음이 너무 힘들었습니다. 마음은 주말에 가 있고 주중에는 그 마음을 꾹꾹 억눌러야 했으니까요. 셀프 정신 분열을 유발한 꼴이었지요.

저의 마음을 숨긴 이유는 또 있었습니다. 포털사이트에 게재되는 코스프레 광고의 대부분이 성인용품 광고인 것입니다. 사회적으로 코스프레를 어떤 식으로 보는

2) 부캐: 부(副) 캐릭터. 본래 자신의 모습이 아닌 새로운 모습의 나를 의미한다.
3) 본캐: 본(本) 캐릭터. 자신의 원래 모습을 의미한다.

지 단적으로 알 수 있는 사항이었습니다.

[그림 4] 블로그 포스팅 내용

저는 네이버에 블로그를 운영하고 있는 블로거입니다. 가끔 코스프레 관련된 포스팅4)을 하고는 해요. 네이버는 포스팅 하단에 자동으로 광고를 탑재하는데 제 포스팅 밑에 민망한 성인용품 광고가 연결되어 있었습니다.

4) 한요진, "천사소녀 네티 코스튬 제작기," https://yinmei88.blog.me/221916411198 (검색일 2020. 4. 20).

파워링크 광고입니다.

연예인협찬 코스프레 바니룸 http
코스프레 섹시브라세트 섹시스타킹
연예인협찬 섹시코스프레 바니걸 메이드복

들키고싶은 비밀! 섹시펫 http sexy.pet
바니걸 메이드복 세라복 간호사
섹시한 여우들의 쇼핑몰! 섹시하게 만들어줄

이벤트룩 고민말고, 레드힙 http
매일 가슴뛰는 이벤트, 특별한 회원혜택, RE
섹시스타킹
섹시팬티
섹시코스룸

[그림 5] 포스팅 하단에 링크된 광고

 너무 속상했습니다. 제가 생각하는 코스프레는 열려라 꿈동산[5]인데 왜 저런 상업적인 목적을 위해 선정적으로 이용되는 광고가 따라붙는 것인지 납득 할 수

5) 열려라 꿈동산: 1990년대 어린이 방송. 당시 어린이였던 사람들 사이에서 "꿈과 희망"이라는 의미로 종종 거론된다. 연합뉴스, "KBS-2 '열려라 꿈동산' 4일로 방송 2백회," httpsnews.v.daum.netvM0FbMT5ZmDf=p (검색일 2020. 7. 22).

없었습니다.

코스프레를 선정적으로 이용하는 예시는 비단 이뿐만이 아닙니다. 코스어들 사이에서도 많은 일이 있었어요. 코스프레를 금전적인 수단으로 이용해서 수위 높은 웹화보를 찍거나 성인방송 같은 개인 방송을 하는 경우도 있었습니다. 도로교통법을 어기고 코스프레를 하는 경우도 있었고요.6)

저를 포함한 많은 코스어들은 이러한 행태에 대해 많은 우려를 던지고 있습니다. 위와 같은 문제로 인하여 우리가 생각하는 코스프레의 개념이 왜곡되기 때문입니다. 뭇 코스어가 코스프레하는 이유는 코스프레가 우리의 꿈이고 희망이며 우리 자신을 표현하는 예술이기 때문인데 코스프레가 왜곡되는 현실이 답답하고 마음이 아팠습니다.

무엇이 문제인가? 의문이 들었습니다. 코스프레가 과연 무엇이기에 극단적인 두 시선이 대립하는 것인가 하고요. 코스프레의 사전적 정의는 옥스퍼드 영어사전

6) 이은미, "나의 코스프레 철학 탐구", 국민대학교 석사 학위 논문 (2020), pp. 5-8.

에 명시가 되어있습니다. 코스프레는 코스튬플레이 (Costume play)의 줄임말로, "영화, 책 혹은 비디오 게임 등에 등장하는 캐릭터의 분장을 한 활동"[7]입니다. 사전적인 정의로만 보면 왜곡된 코스프레도 코스프레입니다. 외적인 모습으로만 정의하면 저 정의가 타당합니다.

그러나 저는 앞서 밝힌 왜곡된 코스프레는 코스프레라고 생각하지 않습니다. 뭇 코스어분들도 마찬가지일 거에요. 그렇다면 우리는 우리가 생각하는 코스프레의 정의가 무엇인지 명확히 밝혀야 한다고 생각했습니다. 그 이유 때문에 제가 대학원에서 석사학위 논문으로 <나의 코스프레 철학 탐구>라는 연구를 했고, 그 내용을 재편집하여 이 책을 출판하였습니다.

뭇 코스어는 태생적으로 몸에 개념화된 조화(造化) 속에서 자동으로 코스프레가 어떤 방향으로 나아가야 하는지[8] 그 사실을 알고 있습니다. 그 이치가 감정으

7) Oxford Learner's Dictionaries, "Cosplay," https://www.oxfordlearnersdictionaries.com/ (검색일: 2020. 4. 12).
8) tie_coss, "저는 코스프레는 동인 작품 활동이라고 생각하기 때문에 코스프레를 악용하는 것에 대해 불편하게 생각합니다," https://twitter.com/tie_coss/status/1285901269631033349?s=0 9. (검색일: 2020. 7. 23).

로 드러나기에 왜곡된 코스프레 이미지를 안타까워하는 것입니다. 감정과학이라고 하지요. 감정에는 이유가 있습니다. 감정으로는 알고 있습니다. 그러나 뭇 코스어는 느낌과 마음으로 알고 있는 방향성을 개념화하는 것에 대해 어려움을 호소하고 있다고 저는 생각했습니다.

기존의 코스프레 정의와 연구들은 모두 코스프레를 문화기술지적 연구[9], 혹은 제삼자의 시각으로 보는 연구가 대부분이었습니다.[10][11] 저는 외부의 시각으로 보이는 것만을 관찰하는 것이 아니라 코스어로서 내가 생각하는 코스프레가 무엇인지 자기분석을 통하여 보이지 않는 부분에 초점을 맞추어 연구를 진행하였습니다. 저는 이 책을 통해 우리 코스어가 말하고자 하였으나 구체적으로 표현하지 못한 코스프레의 철학적 개념과 앞으로의 방향성에 대해 밝히고자 합니다.

9) 소유석. 2017. "코스프레 참여집단의 하위문화 실천에 대한 문화기술지 연구," 한국방송학회 학술대회 2017 가을철 정기학술대회, 서울. 11월.
10) 장준도, 윤은호. 2016. "공공 만화축제 참여자의 사용자경험에 대한 연구,"『만화애니메이션 연구』42, 263-291.
11) 김창수, 김규완. 2019. "축제참가자의 경험적 가치가 감정반응 및 축제이미지에 미치는 영향 : 부천국제만화축제 코스프레 참가자 중심으로,"『관광경영연구』23:1, 415-437.

제2장 놀이하는 코스어

2장부터는 '나'라는 단어가 나오면 '코스어' 혹은 책을 읽는 여러분 자신을 '나'로 생각해주시면 됩니다. 코스어인 저의 개인적인 경험과 생각을 저의 언어로 글에 썼습니다만, 우리는 천지조화의 중간자이기에 누구 하나 빠지지 않는 보편을 가지고 있으며, 그 보편 덕분에 우리는 조화(調和)를 이루어 살아갑니다. 그렇기에 저의 이야기에 여러분이 말하고자 하였으나 표현하지 못했던 그 보편의 생각을 담고자 노력했습니다. 글쓴이의 개인적인 생각이 아니라 '코스어'의 이야기, 지금 이 글을 읽고 있는 보편자인 당신의 이야기임을 알아주시면 좋겠습니다.

제1절 조화(造化) 속의 코스어

1. 코스어의 진(眞)

저는 직장에서 코스프레 취미와 패션 취향을 비밀에 부쳤습니다. 모난 돌이 정 맞는다는 말처럼 취향을 밝히면 사회적 불이익을 받을 것 같았

기 때문입니다. 스스로 찾은 방법 한 가지는 '본캐'와 '부캐'로 저를 분리하는 방법이었습니다. 직장 일을 하는 자아는 '부캐'로, 주말에 취미활동을 하거나 친구를 만날 때 패션과 행동·성격은 '본캐'로 분리한 것입니다. 클락과 슈퍼맨, 혹은 피터와 스파이더맨의 간극처럼요.

이러한 분리 과정을 지속한 결과 큰 오류를 발견했습니다. 내 속에 있는 수많은 모습의 '나'는 모두 '나'인 것인데 직장에서는 '현실의 나'로 취미활동에서는 '이상의 나'로 계속 분리하니 어느 순간 지치기 시작했습니다. 스스로 정신 분열을 유발한 꼴이었지요.

우리는 우리의 여러 특성을 구분할 수는 있지만 '나' 자체를 분리해서 살 수는 없습니다. 그것이 조화(造化)이기 때문입니다. 우리는 조화 속에서 태어난 존재이며 지구의 모든 생명체가 그 속에서 태어났습니다.

조화(造化)12)란 무엇일까요? 표준국어대사전에 따르면 조화란 만물을 창조하고 기르는 대자연의 이치

12) 국립국어원 표준국어대사전, "조화(造化),"
 https://stdict.korean.go.kr(검색일: 2020. 8. 12).

또는 그런 이치에 따라 만들어진 우주 만물을 뜻합니다. 문헌정보학은 이런 조화에 따라 분류법을 발명했지요. 여러 분류 방법 중 세계적으로 가장 중심이 되는 분류법은 M.듀이의 DDC 분류법[13]입니다. 우리나라 대학 도서관이 대부분 이 분류법을 사용하고 있습니다. DDC 분류법은 인류의 생로병사 순서에 따라 학문을 10가지(000~900)로 분류했는데, 철학을 학문의 중심으로 기준점 삼는 것이 가장 큰 특징입니다.

우주의 혼돈(000)에서 인류가 태어나 내가 누구인지 철학(100)적 사고를 한 끝에 절대자가 있다고 믿으며 종교(200)가 발생합니다. 종교로 인하여 사람들이 모여 사회과학(300)이 발달하고 집단생활에 의해 의견교류를 하며 어학(400)이 발달하는데 구체적인 논의와 관찰이 가능해지자 자연과학(500)과 기술과학(600)이 차례로 발전합니다. 기술의 발전은 예술(700)의 발전을 이끌며, 가장 방대한 양을 자랑하는 문학(800)은 따로 분류했고 결국 이 모든 것이 모여 역사(900)가 되는 것이 듀이의 과학적인 분류법입니다.

13) 윤희윤, 『정보자료분류론』(태일사, 2016), pp. 101-117.

저는 DDC 분류법에 따라 여러 학문에서 말하는 조화(造化)를 분류해보았습니다. 철학(100)으로 분류되는 동양 철학서 『중용』, 『대학』, 『논어』 등을 보면 한자 천(天)이 조화를 뜻합니다. 하늘의 뜻이라 풀이되며 『중용』에서 말하는 천명지위성(天命之謂性)의 천명(天命)이 곧 조화입니다. 또한 조화가 낳아준 마음(生+心)이 성(性)이니 성(性)이라는 한자가 바로 '나'를 뜻합니다. 종교(200)에서는 이 조화를 신(神)이라 칭하며 절대자가 우주와 인간을 창조했다고 언급합니다. 사회과학(300)으로 분류되는 애덤 스미스의 저서 『국부론』[14]은 '보이지 않는 손'이라는 단 한 번의 언급으로 조화를 표현했지요. 분류법상 한 단계 더 발전한 과학분야(500)는 물리(物理)라는 단어로 조화를 표현합니다.

과학은 빅뱅에 의해 지구가 탄생하고 자연선택에 의해 여러 종이 발생하여 유인원의 등장을 인류의 시작이라 증명합니다. 138억 년 전의 빅뱅이 멀게 느껴진다면 '나'를 중심으로 거꾸로 거슬러 올라가 봅시다. 나는 엄마와 아빠 2명의 교차로 탄생했고 4명의 조부

14) 애덤 스미스 저, 안태욱 역, 『한 권으로 읽는 국부론』(박영사, 2018), p. 172.

모의 교차로 태어났으며 8명의 증조부의 교차로 존재합니다. 이렇게 거슬러 올라가면 유인원과 빅뱅까지 도달할 수 있습니다. 내가 곧 우주의 탄생과 연결되며 그 이치가 하나로 통하니 이것이 곧 조화(造化)입니다.

조화(造化)는 천지(天地)가 나를 창조한 방법입니다. 나는 세상의 이치가 담긴 천(天)과 이 세상을 살아가는 방법(현실)을 가진 지(地)가 만나 태어난 생명체입니다. 여기에서 천(天)은 이치, 본질, 이데아 등으로 바꿔 말할 수 있고 지(地)는 구체적인 방법, 현실, 물질 등으로 해석할 수 있습니다. 나는 하늘과 땅이 교차하는 중간자(中間子)입니다. 이치와 현실이 교차한다고 이해해도 좋습니다. 나는 어려움 혹은 문제가 생기는 무지(無知)의 상태에 맞닥뜨릴 때, 내가 태어남과 동시에 자동으로 가지고 있는 이치를 떠올려(天) 깨달음을 얻고 그것을 현실(地)에 반영하여 방법을 찾아 살아가는 중간자(中間子)입니다.[15]

동양고전에서는 중간자를 군자(君子)라고 일컫습니다. 『중용』에서는 중간자가 살아가는 방법은 자신 안

15) 플라톤 저, 박희영 역, 『향연』(문학과지성사, 2003), p. 126.

의 천지(天地)를 바로 세워 사는 것이라고 설명합니다.[16] 플라톤의 『향연』에도 중간자에 대한 비슷한 설명이 있어요. '아름다운 것과 접촉하여 오래전부터 잉태해왔던 것을 낳는다'고 중간자를 설명합니다.[17] 나의 이데아가 현실의 구체적 방법을 만나 나만의 새로운 어떤 것을 생산한다는 의미입니다.

우리는 지구에 사는 각각의 개별자입니다. 개별자는 조화(造化) 속에서 태어난 중간자이기 때문에 이치와 진리를 누구 하나 빠지지 않고 보편으로 가지고 있습니다. 우리는 각자 다른 특수성을 가지는 개별자이므로 서로 조화(調和, harmony)롭게 살아갑니다. 서로의 특수성을 유지하면서 잠깐 만나 교차하여 조화가 이루어지지요. 천지창조의 조화(造化)대로 살아가는 우리 중간자의 모습은 서로 협력해서 살아가는 조화(調和)의 모습입니다. 조화(調和)의 예시를 코스어로 들어볼게요.

코스어는 옷을 만들 수 있지만 천을 만드는 기술은 없습니다. 원단을 제작하는 공장, 판매하는

16) 조중빈, 『자동중용』 (부크크, 2018), pp. 104-105. 君子知道 造端乎夫婦(군자지도 조단호부부). 이 구절에서 부부(夫婦)는 내 안의 하늘과 땅의 속성으로 풀이한다.

17) 플라톤 저, 박희영 역, 『향연』 (문학과지성사, 2003), p. 136.

상정과 조화(調和)를 이루어 자신만의 코스튬 작품을 제작합니다. 지구의 식물과 동물이 조화를 이루어 산소와 이산화탄소를 서로 산출하고 소비함으로써 지구 생태계를 유지하는 것과 같은 이치라고 볼 수 있습니다.

이 조화(調和)는 우리 안에서도 이루어지고 있어요. 우리는 우리의 이상(天)이 현실에서 실현될 수 있도록 방법(地)을 찾아 각자만의 새로운 어떤 것을 창조합니다. 하늘의 나와 땅의 내가 교차하여 '새로운 나'가 태어납니다. 자신을 스스로 재창조(再創造) 하는 것이지요. 코스프레에서는 이 재창조의 결과물이 나만의 캐릭터입니다. 이것이 내 안에서 일어나는 조화(調和)예요.

코스어는 자신의 감정을 코스프레에 담습니다. 자신을 들여다보고 자신만의 진(眞, 造化)을 발견하여 세상과 조화(調和)롭게 자신만의 스토리를 코스프레로 풀어갑니다. 동양 고전 『중용』에 보면 '희로애락미발위지중 발이개중절 위지화(喜怒哀樂之未發　謂之中　發而皆中節　謂之和)'라는 구절이 있습니다. '감정이 발생하지 않은 상태'는 이미 내가 태어날 때부터 자연의 이치에 의해 자동으로 알고 있는 내 안의 감정이 아직

밖으로 나오지 않은 상태를 뜻합니다. 이 감정이 바로 조화(造化)입니다. 원래 존재하는 것인데 그냥 가만히 있는 상태인 것이에요. 이 조화가 나의 밖으로 드러나는 모습은 화(和), 즉 나 아닌 다른 것들과 조화(調和)롭게 어울려 드러난다는 의미입니다. 중간자인 나는 천지(天地)의 이치와 교차하여 중심을 잡고 세상과 만납니다. 중간자인 내가 나 스스로 화합하는 방법을 찾으면 온 세상 모든 것과 조화(調和)할 수 있습니다.[18]

2. 코스어의 선(善)

직장생활을 할 때 저의 취미는 공공도서관 인문학 수업 듣기였습니다. 5시 퇴근 후에 도서관에 가서 여러 강사의 수업을 들었습니다. 분야는 서양철학, 음악, 뮤지컬, 영화 등등 매우 다양했어요. 수강 동기는 스스로 배움이 부족하다고 여겼기 때문이었습니다. 결핍에서 시작하여 수업을 들었고 배우면서 조금씩 밝아지는 저를 발견할 수 있었습니다.

18) 조중빈, 『자동중용』(부크크, 2018), pp. 52-54. 喜怒哀樂之未發 謂之中 發而皆中節 謂之和, 中也者 天下之大本也 和也者 天下之達道也 致中和 天地位焉 萬物育焉(희로애락미발 위지중 발이개중절 위지화, 중야자 천하지대본야 화야자 천하지달도야 치중화 천하위언 만물육언)

저는 이상(天)과 일치하지 않는 현실의 모습(地)에서 결핍감을 느꼈습니다. '부캐' 활동이 오래 지속된 결과 '본캐'를 억누르게 되니 내 본모습을 드러내지 않는 것이 힘들었습니다. 저의 진(眞), 본질을 억누르지 않고 자연스럽게 세상에 드러낼 수 있는 방법을 찾고 싶었고 그 바람이 저를 배움으로 이끌었습니다.

학교에서 매일 공부하는 것도 힘든데 공부를 하러 갔다는 제 말에 공감이 되지 않을 수도 있을 것 같습니다. 그런데 여기서 말하는 공부는 우리가 흔히 생각하는 공부의 개념과는 조금 다릅니다.

대한민국은 시민에게 정규교육과정을 의무적으로 이수할 것을 요구합니다. 헌법에 명시된 국민의 의무이지요. 그런데 생각해봅시다. 정규교육과정에 있는 교과목 중에 '나 자신'을 들여다보고 생각할 수 있도록 하는 과목이 있나요? 고등학교는, 특히 대학 진학을 목적으로 하는 학교의 경우는 입시에 초점이 맞춰져 있습니다. 누가 어느 과목을 얼마나 암기하고 이해해서 점수를 받느냐가 관건이지요. 그 안에 '네 생각은 어때?'를 묻는 말은 없습니다. '답정너'라는 말처럼 '답은 이미 정해져 있으니까 너는 이 답을 말해야 한다.'가 대부분

입니다.

저 또한 학교에서 배운 공부는 현실에 적응하고 발맞춰 가기 위한 공부였지 나를 생각하고 돌아보게 하는 공부들은 아니었어요. 오히려 학교에서 나에 대한 생각을 할 수 있도록 하는 시간은 교육과정 수업을 하는 시간보다는 그 외에 교사들이 학생 생활지도 하는 시간이 훨씬 도움이 많이 되었습니다. '밥상머리 교육'이라고도 하는데 이 교육이 가정에서만 되는 것은 아니라고 생각합니다. 학교에서 생활할 때 교사들이 알게 모르게 쉬는 시간 틈틈이, 생활하는 틈틈이 지도하지요. 오히려 이럴 때 저를 돌아보는 시간을 더 많이 가졌던 것 같아요.

앞서 말한 정규교육 시간은 정답을 풀이하기 위한 지식을 외우고 이해하는 과정입니다. 내 의견을 말하고 내 생각에 집중하는 자아실현(自我實現, diegesis)이 아니라 남이 정해둔 정답을 찾는 타아실현(他我實現, mimesis)의 공부이지요. 암기와 지식을 익힌다고 하여 나의 본질을 보는 눈이 생기지는 않습니다. 저는 살면서, 코스프레 하면서 저의 존재에 대해 고민을 했고 인문학 공부는 문제의 중심인 저 자신을 돌아볼 수 있

는 계기를 마련해줬습니다.[19]

저는 나 자신에 관한 공부가 바로 우리의 선(善)이라고 생각합니다. 나의 진, 이치대로 사는 방법이 바로 내가 나를 공부하는 것이지요. 우리는 앎(智)과 무지(無知) 사이에 있는 중간자(中間子)입니다. 모두 자신이 누구인지를 본연지성(本然之性), 즉 자동으로 알고 있어요. 다만 인식하고 있지 못할 뿐이지요. 인식하기 위해서는 계기가 필요합니다. 그것이 바로 나 자신에 관한 공부이지요. 우리는 만물의 이치에서 태어났기에 이 항상성을 자동으로 유지하는 완전한 존재입니다. 내가 인식하고 있지 못하더라도 내 존재가 완전한 존재인 것은 변하지 않습니다. 그래서 끊임없이 무언가에 몰두하고 공부합니다. '덕질'도 일종의 공부라고 할 수 있어요. 내가 좋아하는 어떤 것에 관한 공부!

저의 '덕질'은 당연히 코스프레이겠지요? 저에게 코스프레는 자아 관찰의 시간이었습니다. '나는 왜 저 캐릭터가 좋을까? 내가 저 캐릭터라면 어떤 행동을 할까? 캐릭터의 특징을 나의 옷에 어떤 디자인으로 표현

19) 조중빈, 『안심논어』 (국민대학교출판부, 2016), pp. 72-73. 學而
不思則罔 思而不學則殆 (학이불사즉망 사이불학즉태)

할 수 있을까?' 코스프레를 준비하고 하면서 이런 고민을 많이 했습니다.

　코스프레의 시작은 나의 진실(眞)과 이데아, 이상을 기반으로 합니다. 코스어의 본질을 코스프레에 담아 세상에 표현합니다. 코스어는 중간자로서 자신의 이상과 현실을 교차합니다. 서로 다른 특징을 한자리에 만나도록 하는 것이지요. 이상을 그대로 담아 현실에서 아름답게 표현하는 것이 코스프레입니다.

　코스프레는 교언영색(巧言令色)입니다. 코스어의 이상이 드러나도록 겉모습을 단장하여 말한다는 뜻입니다. 이 성어 풀이는 철학자 조중빈의 풀이를 참고하였습니다. 기존의 '교언영색' 풀이와는 다른 풀이었는데요. 기존의 풀이는 "겉과 속이 다른 말로 가짜 모습을 꾸민다." 정도로 설명할 수 있겠습니다. 저는 기존의 풀이보다 이 풀이가 옳다고 생각했어요. 그 이유는 우리가 본질이 현실에 드러나도록 노력하는 중간자이며 완전자이기 때문입니다. 우리가 태어난 세상의 이치가 나쁠 수가 없기에 우리는 모두 선(善)한 존재입니다. "넌 불행해야 해!" 하면서 우리가 세상에 태어난 것이 아니지요? 우리를 낳아준 분들은 사랑으로 우리를 낳

아주셨습니다. 엄마, 아빠가 만나서 그 몸을 빌려 우리가 태어났지만 우리는 우주가 탄생한 이치대로 태어난 존재입니다. 선한 존재인 우리가 우리의 본질대로 그 사실을 말하고 겉모습을 꾸미는 것이 나쁘게 갈 수가 없어요. 그래서 공자께서는 이렇게 말씀하셨지요. "나 태어난 선한 이치대로 말하고 겉모습을 가꾸는 것이 나를 사랑하고 빛내는 것이다."[20]

공자의 이 말씀이 바로 명명덕(明明德)[21]입니다. 자신의 빛(眞)을 더 밝게 빛내는 명명덕은 신민(新民), 즉 나를 새로운 사람으로 낳습니다. 그 낳은 결과가 지어지선(止於至善)입니다. 내가 좋은 것으로 도달한다는 뜻입니다. 제가 생각하는 '나를 더욱 밝게 빛내는 방법'은 정성을 다해 자신과 자신이 '덕질'하는 것에 대해 공부하는 것이고 그 결과는 좋은 것(善)으로 도달할 수밖에 없다고 생각합니다.[22] 자신과 덕질에 대해 공부를 하면 할수록 우리는 새로워집니다. 매일 새로워지고 늘 새롭게 태어나서[23] 현실의 문제를 인식한

20) 조중빈, 『안심논어』 (국민대학교출판부, 2016), p. 39. 巧言令色 鮮矣仁(교언영색 선의인)
21) 조중빈, 『자명대학』 (부크크, 2020), pp. 106-115.
22) 조중빈, 『자명대학』 (부크크, 2020), pp. 159-186. 格物致知 誠意正心(격물치지 성의정심)

후 자신의 이상에 도달합니다.[24] 맹자는 이에 대해 중간자는 본래 선한 사람으로서 좋은 것을 추구할 수밖에 없다고 하였습니다. 이것이 우리가 믿을 수(信)밖에 없는 진리(造化)이며 그 결과는 이상과 현실이 만난 새로운 창조물로 아름다울 수밖에(美) 없고 그렇게 살아가는 우리의 모습은 성(聖)스러운 신(神)의 모습이며 조화(造化)의 우리 모습입니다.[25]

3. 코스어의 미(美)

앞서 밝힌 맹자의 충실지위미(充實之謂美)는 코스어의 코스프레 단계와 완전하게 일치합니다. 여기에서 충(充)은 지(地)를 의미합니다. 구체적으로는 코스프레의 분장 단계라고 볼 수 있는데 코스어의 이상을 키우는 단계입니다. 실(實)은 열매의 씨앗인데 코스어의 본질, 이상, 이데아를 의미합니다. 코스어의 본질을 분

23) 조중빈, 『자명대학』(부크크, 2020), pp. 131-132. 苟日新 日日新 又日新(구일신 일일신 우일신)
24) 조중빈, 『안심논어』(국민대학교출판부, 2016), pp. 330-332. 下學而上達 (하학이상달)
25) 『孟子』, 「盡心 下」 제25장. 可欲之謂善 有著己之謂信 充實之謂美 充實而有光輝之謂大 大而化之之謂聖 聖而不可知之之謂神(가욕지위선 유저기지위신 충실지위미 충실이유광휘지위대 대이화지지위성 성이불가지지지위신)

장으로 담아 코스프레로 창조하는 결과가 바로 미(美)입니다. 미에 이르는 단계까지는 끝없는 나의 진(眞, 본질) 찾기와 공부하여 최선(最善)의 방법을 찾는 나, 코스어가 있습니다.

미(美)는 천지인(天地人)에서 인(人)의 자리입니다. 세종대왕께서는 말하고자 하는 바(天)가 있는 백성들이 따로 표기할 문자(地)가 없는 것을 불쌍히 여겨(人) 훈민정음을 만드셨어요.26) 훈민정음은 천지조화의 이치27)로 만들었는데 초성은 구강구조(地)를 본떠 만들고28) 중성은 창조의 원리(天)인 천지인(天地人)

26) 『훈민정음언해본 다듬본』, 「월인석보」 1장, 2장. 나랏말ᄊᆞ미 中國에달아 文子와서로ᄉᆞᄆᆞᆺ디아니홀ᄊᆡ 이런전ᄎᆞ로어린百姓이니르고져홇배이셔도 ᄆᆞᄎᆞᆷ내제ᄠᅳᆮ들시러펴디몯홇노미하니라.

27) 『훈민정음해례본』, 「정음해례」 제1장. 天地之道 一陰陽五行而已. 천지의 이치는 음(地)과 양(天)과 오행(五는 중간자, 사람을 뜻함)이 교차한 상태를 뜻한다. 「정음해례」 제26장의 <정린지 서문> 有天地自然之聲, 則必有天地自然之文, 所以古人因聲制字, 以通萬物之情, 以載三才之道. 천지조화의 이치(天)는 소리에 담겨있다. 때문에 예부터 사람(人)들은 그 이치(三才=天地人=造化)를 가지고 하늘의 소리를 표현하고자 글자(地)를 만들어 모두의 마음(心=人)이 통하도록 했다.

28) 『훈민정음해례본』, 「정음해례」 제1장. 正音二十八字 各象其形而制之. 牙音 ㄱ 象舌根閉喉之形 舌音 ㄴ 象舌附上腭之形 唇音 ㅁ 象口形 齒音 ㅅ 象齒形 喉音 ㅇ 象喉形. 정음 28자는 각각 형태를 본떠 만들었다. 어금닛소리 ㄱ은 혀부리가 목구멍을 막는 모양, 혓소리 ㄴ은 혀가 윗잇몸에 붙는 모양, 입술소리 ㅁ은 입 모양, 잇소리 ㅅ은 잇모양, 목구멍소리 ㅇ은 목구멍 모양을 본떴다.

을 본떠 만들었습니다.[29] 이를 들어 김승권은 "초성이 현실을 보여주고 중성이 본질을 보여준다."[30]고 풀이했습니다.

세종대왕께서 백성을 불쌍히 여기는 마음(心)이 바로 사람(人)의 자리입니다. 애민(愛民)의 마음은 아름다울 수밖에 없습니다. 고로 사람 자리가 바로 미(美)의 자리입니다. 우리는 이 마음이 담긴 글을 매일 사용합니다. 무심코 사용하는 스마트폰 천지인 자판에 이 아름다움이 담겨있지요.

맹자는 "마음은 생각하는 자리인지라 생각을 하면 자신을 알 것이고 생각하지 않으면 자신을 모를 것이니 이

29) 『훈민정음해례본』, 「정음해례」 제4장. ·舌縮而聲深 天開於子也 形之圓 象乎天也. —舌小縮而聲不深不淺 地闢於丑也 形地平 象乎地也. ㅣ舌不縮而聲淺 人生於寅也 形之立 象乎人也. ·는 혀를 줄여 깊은 소리를 내는 글자이다. 순서상 첫째로 하늘이 열린 모습을 본떠 만든 둥근 모양의 글자이다. —는 혀를 약간 줄여 깊지도 얕지도 않은 소리를 내는 글자이다. 두 번째 순번으로 땅이 열리는 평평한 모양을 본떠 만들었다. ㅣ는 혀를 줄이지 않는 얕은 소리를 내는 글자이다. 그 순서가 세 번째로 사람이 서 있는 모습을 본떠 만든 글자이다. 여기 각 행의 子,丑,寅은 천지창조 조화의 순서와 같다. 이치를 담은 하늘이 열리고 현실에 그 이치를 담을 땅이 생겨 그 둘을 교차하는 사람이 태어난 순서와 일치한다.
30) 김승권, 『사람이 하늘과 땅을 품는다』 (한울벗, 2015), p. 78.

제2장 놀이하는 코스어 25

것이 하늘이 우리에게 준 이치"라고 말했습니다.31) 컴퓨터가 가진 한계를 이 구절에서 알 수 있습니다.

사람은 천지의 이치를 본떠 컴퓨터를 만들었습니다. 세상의 이치(天)는 소프트웨어에 담고 현실에 구현하고자(地) 하드웨어를 개발했지요. 천과 지는 있으나 마음 담을 자리가 없습니다. 그래서 이용자는 컴퓨터의 마음자리를 대신하는 중간자입니다.

사람들은 컴퓨터로 아름다운 많은 것들을 낳습니다. AI의 개발은 사람을 대신하여 마음자리를 담당할 무언가를 만든다는 의미입니다. 삼재(三才: 天地人)와 진선미(眞善美)의 이치상 AI를 개발하는 순서는 당연한 순리입니다. 사람의 마음, 즉 감정을 똑같이 실행할 수 있는 AI가 개발된다면 인류가 낳은 최고(最高)의 미(美)가 바로 감정의 AI일 것입니다.

코스어는 이 삼재(三才)의 원리에 따라 끊임없이 새로운 자신을 코스프레 캐릭터로 창조합니다. 코스프레를 통하여 일상에서 잘 드러나지 않던 '천(天)의 나'가

31) 『孟子』, 「告子 上」 제15장. 心之官則思 思則得之 不思則得也 此天地所與我者.

몸 밖으로(地) 드러납니다. 이 드러남이 바로 코스어가 낳은 결과, 코스프레이고 이 결과물은 코스어의 이상(眞)을 담고 노력과 사랑의 과정(善)을 통하여 낳은 결과이므로 아름다울(美) 수밖에 없습니다. 제가 코스프레를 준비하는 과정을 예시로 들어보면 이렇습니다.

의상 제작에 필요한 재료 구매를 위해 2~3시간 시장을 돌아다녀 재료를 구하고 무거운 짐과 함께 집으로 돌아옵니다. 바늘에 손끝을 찔리고 다리미에 데며 날밤을 지새워 의상을 완성합니다. 촬영 장소로 가기 위해 무거운 의상과 메이크업 도구가 들어있는 가방을 짊어지고 대중교통을 이용하며 그 안에서 급하게 화장하는 경우도 있습니다. 가끔 흔들리는 버스 안에서 아이라이너를 그리거나 마스카라를 하는 곡예를 할 때도 있지요.

이러한 '개고생'을 통해 분장을 마친 코스어는 내가 표현하고 싶은 '나'를 캐릭터로 현실에 낳습니다. 그 모습을 기록으로 남기기 위해 정해진 시간 안에 집약적으로 몰두하여 촬영합니다. 코스프레 준비 과정이 개고생인 이유는 자신 안에 있는 '이상의 나'를 본받아 현실에 드러나도록 애쓰기 때문입니다. 조중빈은 개고

생32)에 대하여 '나의 존재에 대해 결핍감을 느꼈을 때 내 속의 조화(造化)를 따라 나를 본받고 그대로 드러내려 애쓰는 자아실현(diegesis)의 모습'이라고 설명했습니다. 반대로 우상숭배(mimesis), 즉 모방을 통해 타인을 흉내 내는 것은 '생고생'이라고 『대학』 번역서에 언급하고 있습니다.

캐릭터 낳기는 코스어의 시간과 재화, 체력을 모두 요구합니다. 개고생하며 작업할 때 제가 늘 입에 달고 사는 말이 있어요. "누가 시키면 절대로 안 한다! 내가 좋으니까 이 고생을 하지!" 코스프레는 누가 시켜서 하는 것이 아니라 코스어 스스로가 좋아서 내 안의 나를 바로 세우고 표현하고 싶어서 하는 활동입니다.

코스프레는 자아실현이며 나를 설명하려는 디에게시스입니다. 코스프레 한다고 해서 돈이 생기는 것도 아니고 명예나 권력이 생기는 것도 아닙니다. 코스어가 이 놀이를 하는 이유는 나를 바로 세워 새로운 아름다움을 창조하여 표현하고 직접 눈으로 확인하는 것이 좋기 때문입니다.

32) 조중빈, 『자명대학』 (부크크, 2020), pp. 106-115.

코스프레로 개고생하는 저와 뭇 코스어처럼 과거에도 개고생하는 선진이 있었는지 낙이불음(樂而不淫)33)이라는 말을 선물해주었습니다. 개고생하여 얻은 즐거움(樂)은 음(淫)으로 갈 수 없습니다. 내가 누구인지 숙고하여 조화(造化)의 이치로 바로 세운 우리 자신의 모습이기 때문입니다. 개고생으로 낳은 우리의 자아실현 캐릭터가 생고생 혹은 남을 따라 한 타아실현·모방 등으로 손가락질을 받는 것은 결국 그 문화를 사랑하는 우리의 수고와 놀이, 더 나아가서 우리의 존재 자체와 뭇 코스어 모두를 부정하는 것입니다.

그렇다고 우리를 나쁘게(淫) 평가하는 시각에 대해 상처받거나 좌절하지 않습니다(哀而不傷). 우리가 자아실현을 위하여 개고생으로 우리를 바로 세워 새롭고 아름다운 캐릭터로 낳는 것은 조화(造化)이므로 우리가 틀리지 않았다는 사실을 자동으로 알고 있기 때문입니다.

플라톤은 사람은 좋은 것을 영원히 간직하고 싶어 하는데 그것이 사랑34)이라 했습니다. 이 사랑은 아름

33) 조중빈, 『안심논어』 (국민대학교출판부, 2016), pp. 86-88.
34) 플라톤 저, 박희영 역, 『향연』 (문학과지성사, 2003), pp. 128-143.

다운 것을 낳는 것입니다. '나'라는 존재가 아름다운 것과 접촉하여 새로운 아름다운 것을 낳음으로써 영원·불멸성을 획득합니다.

코스프레 또한 마찬가지입니다. 코스프레는 내 존재를 바로 세워 새로운 캐릭터를 만듭니다. 최대한 아름다운 상태로 그 캐릭터를 낳기 위해 개고생으로 노력합니다. 이 고생이 곧 사랑이며 사랑으로 태어난 코스어의 새로운 캐릭터는 순간 속에 지나가지만, 그 캐릭터를 낳아 완성함으로써 캐릭터로 표현한 우리의 존재는 영원의 '나'가 됩니다. 평소에 인지하지 못했던 나를 인식했기 때문에 앎으로써 영원한 것입니다.

플라톤은 동굴의 비유35)로 이 존재성 확인을 이데아의 발견으로 설명합니다. 저는 동굴의 비유를 제 나름대로 현대 시점으로 각색해보았습니다.

　　자연재해 혹은 질병에 의하여 집 밖으로 나가는 것이 불가능한 미래의 대한민국, 한 어린이는 태어나서 단 한 번도 집 밖으로 나가본 적이 없

35) 플라톤 저, 박종현 역, 『국가·政體』 (서광사, 2005), pp. 448-454.

습니다. 이 어린이의 집은 아파트 지하입니다. 세상과의 소통은 오직 컴퓨터와 스마트폰으로 합니다. 사람도, 식물도, 풍경도 모두 모니터를 통해 바라봅니다.

그러던 어느 날, 어린이는 세상 밖이 실제로 어떠한지 궁금해졌습니다. 때마침 어린이가 집에서 나갈 수 있도록 현관문은 열려있었습니다. 어린이는 집에서 벗어나 태어나서 처음으로 세계를 맨눈으로 보기 시작합니다.

사람들이 오가는 모습을 관찰합니다. 식물이 바람에 흔들리는 모습을 보고 바람 소리를 듣습니다. 해가 뜨고 지는 모습을 보며 햇볕의 따뜻함을 느낍니다. 동물들의 울음소리를 듣거나 움직임을 관찰합니다. 모니터 안에서 현실을 모방한 모습을 보던 어린이는 자신의 눈으로 직접 실제의 모습을 보았습니다. 관찰을 통해서 어린이는 자신 안에 있는 느낌과 생각, 감정을 인식합니다.

사물과 자신 내면의 정체와 진실의 이데아를 알게 된 어린이는 다시 집으로 돌아와도 그 이데아를 잊지 않습니다. 이데아를 알고 모니터를 다시 들여다보는 어린이의 눈에 모니터 속 세상은

그 이전의 모습이 아닙니다.

정말 중요한 것(진리, idea)은 눈에 보이지 않습니다. 어린이는 실제의 모습을 보고 그 안에서 보이지 않는 이데아를 인식했습니다. 이데아는 밖에 존재하는 것이 아닙니다. 모든 존재의 안에 그 이데아가 있습니다.

다시 코스프레로 돌아와서 설명하자면 코스어는 캐릭터 낳기 전에 자신의 본질을 확인하고 그 이데아를 캐릭터로 낳습니다. 평소에 인식하지 못했던 자신의 본질을 인식했으므로 한번 인식한 이치는 사라지지 않고 영원성을 얻습니다. 이 때문에 코스프레로 자아실현을 한 코스어는 존재의 영원 무한 불멸성을 갖습니다.

사랑과 낳음은 곧 잉태로 연관 지을 수 있습니다. 식물은 씨를 잉태하여 영원성을 얻고, 과학자는 물리를 발견하여 세상의 영원성을 얻습니다. 예술인은 자신을 통하여 새로운 예술품을 잉태하고 창조하여 영원성을 얻고 이 모든 방식의 잉태와 출산은 아름답습니다. 선천적인 장애 또한 그렇습니다.

장애가 아름다운 이유는 생명과 삶을 포기하지 않고

세상 밖으로 나올 수 있는 최선의 선택으로 자신의 신체 혹은 기능을 변형하여 태어났기 때문입니다. 태아는 선천적으로 자신이 조화(造化)에서 태어난 중간자임을 알고 있습니다. 여기에서 조화는 '내가 세상에 태어나는 이유는 아름답고 새로운 무언가를 낳기 위함'입니다. 태아는 이미 뱃속에서 그 사실을 본연지성(本然之性)으로 알고 있으며 이 사실은 영원합니다. 따라서 태아는 이 불멸의 조화를 지키기 위해 죽을힘을 다해 세상으로 나갈 수 있는 모습으로 자신을 변형하여 태어나며, 그 결과가 장애입니다. 이 조화 덕분에 의사는 부상자를 수술하는 과정에서 인위적으로 장애를 만들어 외상환자들의 목숨을 살리기도 합니다.

저의 코스프레 의상은 이러한 의미에서 장애를 품고 태어나는 경우가 많습니다. 의상의 특성에 맞지 않는 원단을 사용하거나, 본래의 기능을 없애고 모양만 흉내 내어 만드는 경우도 있습니다. 전자의 경우는 이미 보유하고 있는 재료를 최대한 활용하여 예산을 줄이기 위함이며 이때는 재료의 기능보다 색상 혹은 가공의 유용성에 초점을 맞춥니다. 후자의 경우는 제작의 편리성과 착용의 효율성을 위함입니다. 판피린 걸 의상은 흰 바탕에 분홍빛 물방울무늬의 원작과는 달리 회색

바탕에 검은색 물방울무늬 원단 위에 분홍색 안료 처리를 하여 색상에 장애가 있고 MITU[36] 캐릭터의 소품 고글은 원작과는 달리 커피 음료 뚜껑을 재활용하였기 때문에 이것 역시 장애입니다.

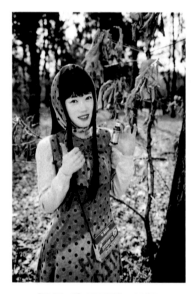

[그림 6] 판피린 시리즈
코스프레 사진사: 마이가더

36) 중국 기업 샤오미의 캐릭터. 쌀토끼라는 뜻의 미토(米兔) 한자의 중국식 발음 MITU가 이름이다. 본문 제2장 제1절의 p.56 사진 참고.

이러한 선택으로 낳은 의상은 완벽하지는 않습니다. 오빠의 표현을 빌리자면 "고급스러움이 부족"하지요. 그렇지만 저는 저의 현실과 환경에서 최대한 노력하여 새로운 코스튬을 통해 저만의 캐릭터를 창조한 것입니다. 그 결과물이 장애가 있어도 제가 사랑으로 낳은 아름다운 제 자식이고 열 손가락 아픈 저의 완전한 창조물입니다. 코스프레로 낳은 코스어의 새롭고 아름다운 캐릭터는 코스어의 본모습을 발견하여 인식할 수 있도록 해주므로 아름다운 영원성을 속성으로 합니다.

제2절 조화(調和) 속 놀이

저는 코스프레하며 놉니다. 코스프레가 즐겁기 때문입니다. 코스프레 어원 자체가 분장(Costume)+놀이(Play)이기 때문에 놀이가 매우 중요한 문화이지요.

당신이 생각하는 놀이란 무엇인가요?

제가 생각하는 놀이는 참여자 모두가 즐거운 활동이라면 무엇이든 다 놀이입니다. 제가 생각하는 즐거움이란? 신나는 것입니다! 신난다는? '신나다'37)는 어떤 일에 흥미나 열성이 생겨 기분이 매우 좋다는 뜻을 나

타내는 합성어로 즐거움을 뜻하는 '신'과 '나다'가 합쳐진 단어입니다.

저는 단어 '신나다'를 신(神)+나다로 분석했어요. 어떤 일에 흥미나 열성이 생겨 매우 좋아진 기분을 뜻하는 '신'은 결국 내 안에 있는 본질의 내가 밖으로 드러나며 좋은 상태를 유지하는 것입니다. 신(神)은 철학의 천(天)이고, 과학의 물리(物理)이며 이것은 이치(造化)입니다. 즉 '신나다'는 나의 조화, 내 안의 이치가 나타난다는 뜻입니다. 나의 조화가 밖으로 드러나 곧게 서서 내가 오롯이 드러납니다.

놀이는 우리의 조화가 드러나기 때문에 즐겁고 자신만만하며 거침이 없습니다. 코스프레는 코스어 안의 본질을 분장으로 하여금 아름답고 새롭게 창조하는 놀이이기 때문에 더욱 조화 속의 나(코스어)를 드러내며 즐거울 수밖에 없습니다. 이렇게 드러난 놀이는 코스어의 본질을 더욱 명백하게 알도록 합니다. 신명(神明)나는 놀이, 코스프레입니다.

37) 국립국어원 상담 사례 모음, "'신나다', '신 나다'의 띄어쓰기," https://www.korean.go.kr/front/mcfaq/mcfaqView.do?mn_id=217&mcfaq_seq=6044(검색일: 2020. 8. 12).

저는 코스프레하며 많은 것을 공부하고 배웁니다. 제가 표현하고 싶은 저의 본질을 들여다봅니다(觀察). 코스프레하려는 캐릭터가 저의 어떤 특성을 표현해줄 수 있는지 분석합니다. 캐릭터를 실체화하기 위해 의상을 입체적으로 구현하도록 계산합니다. 아직 해본 적 없는 기법이 필요하면 검색하고 자료를 찾아 코스프레 준비에 적용합니다. 생활에서 쉽게 구할 수 있는 재료를 사용하려고 매번 연구합니다.

놀이는 공부입니다. 보육교사 자격증 취득을 위해 어린이집으로 실습을 하러 갔을 때 현장에서 제 눈으로 직접 확인하고 몸으로 체험한 사항입니다.

어린이의 교육은 모든 것이 놀이로 시작해서 놀이로 끝납니다. 미술 수업도 놀이, 음악 수업도 놀이, 과학 수업과 체육 수업, 더 나아가 사회생활을 익히는 것도 모두 놀이로 진행됩니다. 아이들은 놀면서 공부하고, 교사들은 놀면서 일하고 일하면서 배웁니다.

공부와 일은 놀이와 분리되거나 별개로 보는 개념이 아닙니다. 『논어』에서는 이를 '공부하고 익히는 것은

기쁜 일'38)이라 밝히고 있습니다. 공부하면 기쁘고 즐거우니 공부가 곧 놀이입니다. 『중용』에서 말하는 조화(造化)대로 사는 내 길이 도(道)이며(率性之謂道) 바로 이 도(道)가 놀이입니다. 놀이는 배움이고 기쁨이고 즐거움이며 자신의 본(本, 造化)을 세우는 모든 것을 뜻합니다.39) 또한 기쁨과 즐거움, 공부가 교차하니 이것이 곧 조화(造化)입니다.

코스프레 놀이는 크게 2가지로 볼 수 있습니다. 첫 번째는 코스프레를 준비하는 과정의 놀이입니다. 개고생 더하기 시간, 재화, 노동력을 합하는 이 놀이는 아름답고 새로운 의상과 소품을 사랑의 힘으로 탄생하는 결과를 이끕니다. 코스어가 주도적으로 진행하는 놀이입니다. 그러나 혼자 하는 놀이는 아닙니다. 다른 사람에게 재료를 구입하고 새로운 제작 지식을 배우는 조화(調和)의 놀이입니다.

두 번째 놀이는 놀이를 통해 새로 낳은 코스어의 창조물이 사람들과 함께 어울려 새로운 놀이를 하는 것

38) 조중빈, 『안심논어』(국민대학교출판부, 2016), p. 25. 學而時習之不亦說乎(학이시습지불역열호)
39) 조중빈, 『안심논어』(국민대학교출판부, 2016), p. 34. 本立而倒生(본립이도생)

입니다. 이 놀이는 코스어와 관객 사이에 서로 암묵적인 규칙이 존재합니다. 놀이하는 시공간 안에서 코스프레는 코스어의 진정한 자아를 펼치는 사실임을 서로 동의하는 것이 그 규칙입니다. 가상 혹은 거짓으로 치부하지 않지요. 관객은 코스프레를 바라보며 자신이 인식하고 있는 원작품의 이데아와 캐릭터를 떠올립니다. 코스어는 자신이 이해한 작품의 이데아를 자신만의 코스프레로 표현합니다. 관객은 코스어가 표현한 코스프레를 보면서 원작(原作) 자체가 아니라 관객 자신이 주체적으로 해석하고 받아들인 작품을 생각합니다.

이 관객은 코스프레한 나를 사진으로 남겨 그 사진을 바라보는 내가 될 수도 있고, 코스프레한 나의 모습을 직접 눈으로 보는 관찰자가 될 수도 있습니다. 서로 대화를 하거나 의견 교류를 하지 않아도 머릿속에는 각자가 코스프레를 보며 자신만의 사고로 캐릭터를 정의하고 연관된 기억 혹은 추억을 떠올리며 소통합니다. 이러한 놀이가 바로 조화(調和)의 특성입니다. 놀이는 경쟁(競爭)이 아닌 조화(調和)입니다.

놀이는 내가 누구인지 나를 세워 놓고 사랑을 통해 새롭고 아름다운 무언가를 낳습니다. 이 낳음을 통해

내 조화(造化)를 인식하여 확인할 수 있고 나의 뜻을 훨훨 펼쳐 나를 날게(飛上) 할 수 있습니다. 유사 발음 단어 '놀다, 놓다, 낳다, 나다, 날다'의 의미가 조화(調和)롭게 일맥상통하는 것 또한 조화(造化)의 원리이지요. 놀이는 조화(造化) 속의 조화(調和)입니다.

제3장 코스프레의 특성 연구

제1절 코스프레의 정의와 특성

1. 코스프레의 정의

코스어에게 "코스프레를 왜 해요?"라고 물으면 백발백중 그 답은 "좋아서요."입니다. 코스프레가 왜 좋은지 질문을 했을 때, 답변하는 코스어의 의식에는 '좋아서'라는 단순한 감정만 떠오릅니다. 하지만 좀 더 깊이 생각해보면 그 이유는 내 안에 있지만, 겉으로 표현되지 않고 있는 '본질의 나'를 코스프레를 통하여 밖으로 표현함으로써 확인할 수 있기 때문입니다. 코스프레는 코스어가 조화(造化)에서 태어난 보편자임을 확인하도록 돕습니다. 또한 코스어의 특수성이 코스프레로 드러나 캐릭터로 창조되기에 코스어는 보편임과 동시에 특수를 지닌 영원한 중간자임을 확인할 수 있습니다.

이것과 관련하여 저를 자기분석 해 본 결과, 코스프레하는 애니메이션이, 혹은 그 캐릭터가 좋은 이유는 따로 있었습니다. 원작의 캐릭터가 저의 본질과 일치할

때 저는 그 원작을 코스프레했습니다.

> 내 안에 있지만 의식하지 못했던 나의 모습을 인식하도록 하는 캐릭터, 나도 저런 적이 있었는데 하는 동질감이 느껴지는 캐릭터, 나는 용기 있는 행동을 하지 못했는데 너는 용기 있는 행동을 했구나 캐릭터, 나도 너처럼 되고 싶은데 지금은 못 하고 있지만 언젠가는 될 거야 캐릭터 등등.

결국 코스어는 캐릭터를 코스프레함으로써 여러 요소로 인하여 현실에서 드러나지 않는 '본질의 나'를 인식하고 확인하여 내 존재의 영원성을 확인합니다. 코스프레는 자신의 본질을 인식하는 조화(造化)의 예술 활동입니다.

2. 코스프레의 특성

1) 디에게시스의 문화

코스프레는 단순한 모방 혹은 표절의 문화가 아닙니다. 디에게시스(diegesis, 자기서사)의 문화입니다. 표절이란 남의 작품을 제 것인 것처럼 그대로 베끼거

나 일부를 교묘하게 바꿔서 가로채는 행위를 뜻합니다. 코스프레는 표절이 있을 수가 없습니다. 원작과 원작의 캐릭터를 아는 사람이라면 해당 캐릭터의 코스프레를 보았을 때 원작을 떠올릴 수밖에 없기 때문입니다. 코스어는 코스프레한 캐릭터를 '내가 디자인한 캐릭터'라고 말하지 않습니다. '내가 코스프레한 캐릭터'라는 표현을 씁니다. 코스어는 캐릭터의 특성을 연구하여 내면에 잠들어 있는 '나'와의 연결고리를 찾아 자신 밖으로 '나'가 드러나는 자기서사·자기발현의 방식으로 대상을 코스프레합니다.

예술(특히 영화)에서 모방을 뜻하는 전문 용어로 3가지를 들 수 있습니다. 바로 패스티시, 패러디, 오마주입니다. 각 용어의 뜻을 살펴보면 다음과 같습니다.

○ 패스티시(pastiche)[40]: 기존의 작품을 차용하거나 모방하는 기법.
○ 패러디(parady)[41]: 특정 작품의 소재나 작가의 문체를 흉내 내어 익살스럽게 표현하는 수법.

40) 고려대한국어대사전. "패스티시," (검색일: 2020. 8. 21).
41) 국립국어원 표준국어대사전. "패러디," (검색일: 2020. 8. 21).

○ 오마주(hommage)[42]: 영화를 촬영할 때, 다른 감독이나 작가에 대한 존경의 표시로 그 감독이나 작가가 만든 영화의 대사나 장면을 인용하는 일.

이 세 개념 중 코스프레에 가장 흔히 붙는 수식 표현은 패러디입니다. 저는 개인적으로 코스프레를 오마주란 표현으로 써야 한다고 생각합니다. 패러디란 원(原)작품에 대한 비판의식이 있는 개념이기 때문입니다. 코스어는 원작품에 대한 풍자 혹은 희극화의 목적보다는 자신의 본질이 드러남에 있어 그 작품이 적절하기 때문에 코스프레합니다. 이는 작가의 작품이 '나'를 표현할 수 있는 이치가 담겨있기 때문이며 코스어는 그 작품이 나의 본오(本吾)를 인식하도록 도와준 것에 대한 존경을 담아 코스프레합니다. 즉 코스프레는 자기서사(diegesis)의 문화입니다.

디에게시스(diegesis)[43]는 코스프레를 준비하는 개고생의 과정입니다. 내가 나의 이야기를 하는 것입니다. 소크라테스는 디에게시스하는 중간자를 시인 혹은

42) 국립국어원 우리말샘. "오마주," (검색일:2020. 8. 21).
43) 플라톤 저, 박종현 역, 『국가·政體』(서광사, 2005), pp. 200-203.

장인(匠人)이라 말했습니다. 장인은 헬라스 말로 데미우르고스(demiourgos)[44]라고 합니다. 이 중간자는 주어진 것에서 무언가를 만드는 사람입니다. 천지조화가 만든 무언가와 자신의 이데아를 교차하여 새로운 무언가를 낳습니다. 완벽한 새로운 창조물은 신(神), 즉 천지조화만이 할 수 있는 것입니다. 장인이며 중간자인 우리는 우주의 이치를 본받고 자신의 특수한 어떤 것을 담아 우리만의 창조물을 만들지요. 이것이 디에게시스의 개념이며 소크라테스가 『국가 10권』에서 말하는 첫 번째 모방입니다.

반대로 미메시스(mimesis)[45]는 타자가 디에게시스 해놓은 창조물의 겉모습만 본떠 모방한 두 번째 모방을 뜻합니다. 타아실현, 우상숭배, 생고생, 표절의 개념입니다. 테스 형[46]은 미메시스가 진리에서 가장 멀리 떨어진 위험한 모방이라고 설명합니다. 미메시스는 장인이 만든 창조물의 겉모양만을 모방하고 그 본질의 이데아는 모르는 상태를 뜻하기 때문입니다.

44) 위의 책, p. 205.
45) 위의 책, pp. 615-630.
46) 테스 형(兄): 가수 나훈아가 2020년 8월 발표한 곡 제목. 소크라테스를 친근하게 '테스 형'이라 불렀다. 나는 철학이 생활과 밀접하고 친밀하다는 의미를 담고자 소크라테스를 '테스 형'이라 언급하고자 한다.

저는 플라톤[47]의 디에게시스가 오마주라고 생각합니다. 오마주(hommage)[48]는 경의, 존경, 감사라는 의미의 프랑스어입니다. 세상의 참된 이치, 조화(造化)를 알게 된 자는 그 이치가 세상 모든 것에 적용되는 보편이기 때문에 그 이치를 존경할 수밖에 없습니다. 오마주는 상대방의 작품을 재현하는 것이 아니라 그 작품이 담고 있는 이치를 깨닫고 그 이데아가 나에게도 있음을 인식하여 나의 본오(本吾)를 발현하여 새로운 작품을 만드는 과정입니다. 오마주는 자기서사이며 자기발현의 과정입니다.

저는 테스 형을 비판하는 사람들이 소크라테스를 오해한다고 생각합니다. 테스 형은 시인, 예술가 자체를 비판하고 추방하려는 것이 아니었습니다. 이데아는 알지 못한 채 겉모습만 따라 하는 잘못된 모방의 위험성을 알리고자 시인과 예술가를 예시로 설명을 했을 뿐입니다. 문맥을 찬찬히 제대로 읽어보면 시인, 장인, 예술가 등은 모두 중간자를 의미합니다. 사람은 무언가

47) 플라톤: 소크라테스의 제자. 소크라테스가 제자들과 대화한 내용을 모아 책으로 엮었다. 소크라테스의 대화법을 '산파술'이라고 하는데 일반적인 지식전달 방법과는 다르게 대화의 상대방이 스스로 내용을 깨달을 수 있도록 방향성을 제시하는 것이 특징이다.
48) 동아출판 프라임 불한사전. "hommage," (검색일:2020. 10. 19).

말하고 표현하고자 하는 바가 있기에 시로, 음악으로, 예술로, 코스프레로 자신의 마음을 표현합니다. 그러나 이 '말하고자 하는바'가 있는 것이 너무나도 당연해서 '말하고자 하는바'는 당연하다며 소홀히 하거나 뒤로 넘겨두고 '어떻게 말해야 하는가'라는 방법론, 형식론에 집중하는 것이 예술이 되었습니다. 물론 형식과 방법도 중요합니다. 그렇지만 예술을 하고자 하는 마음이 무엇이었는지 그 근본을 들여다보고 순서를 생각해야 한다는 것이 소크라테스의 지혜입니다.

'내 말'에 초점을 맞추는 것과 '형식-남의 말'에 초점을 맞추는 방향은 결과가 다를 수밖에 없습니다. 전자는 나의 말 하고자 하는 바가 중심이기 때문에 자신이 하고 싶은 말을 찾는 '내 안 들여다보기'가 초점입니다. 이렇게 내 안을 들여다보면, 내가 말하고자 하는 바에 맞추어 알맞은 형식을 선택하게 되지요. 반대로 '형식'에 치중하는 경우 까딱 잘못 생각하면 '나 들여다보기' 대신 '남들은 어떻게 했지?'에 치중하게 됩니다. 내가 처음에 말하고자 했던 바는 생략되거나 잊힙니다. 그리고 남과 비교하기 시작하지요. 비교의 시작은 불행의 시작입니다. 남보다 더 뛰어나게, 아름답게, 훌륭하게 작품을 만들어야 하기 때문입니다. 내용보다

는 겉모습에 치중하게 됩니다. 본질에서 멀어지는 모방, 미메시스입니다. 말하고자 하는 바가 있는 것이 먼저인가요? 말하는 방법과 형식이 먼저인가요? 선택은 여러분의 몫입니다.

우리는 많은 음악가가 유명한 작곡가들의 곡을 연주하거나 부르는 것을 여러 매체를 통해 보고 듣습니다. 소프라노 조수미가 <밤의 여왕 아리아>를 부르거나 피아니스트 손열음이 <터키행진곡>을 연주할 때 그 누구도 그들에게 "모차르트를 따라 한다."고 말하지 않습니다. 그들이 모차르트의 작품 원곡을 이해하고 연습하여 자신만의 작품으로 재탄생한 것을 인정하고 축하하며 그들의 연주에 감동합니다. 그들은 원곡을 이해하는 과정에서 작곡가가 전달하고자 했던 이념과 이데아가 무엇인지 알게 되었고 그 앎을 연주를 통해 청자에게 전달합니다. 두 음악가는 끝없는 연습으로 자신의 이데아를 들여다보고 인식하여 음악으로 자신을 디에게시스합니다. '조수미'만이, '손열음'만이 할 수 있는 이야기를 음악에 담습니다. 이 때문에 우리는 그들의 작품 활동을 "따라 한다, 흉내 낸다."고 말하지 않고 그들의 활동 자체를 예술로 받아들입니다. 코스프레 또한 마찬가지입니다. 코스어는 원작품의 이데아를 이해하고

알게 된 후에 코스프레를 통해 자신만의 창작물로 표현하는 예술가입니다.

소크라테스는 우리가 우리의 진심을 말하고, 진실을 재현하는 디에게시스의 방향으로 가도록 우리를 인도하고 있습니다. 플라톤의 저서는 본질, 이데아를 모른 채 현상만을 미메시스 하는 사람들을 바른길로 인도하려는 테스 형의 도움말 모음집입니다. 진리를 전달하는 테스 형에 빠져서 테스 형 '덕후'가 된 플라톤의 열렬한 '덕질'의 역사와 결과물이 바로 플라톤의 저서들이지요. 이들이 말하고자 했던 바는 결국 시인도 예술가도 진실과 이치(造化)가 무엇인지 알고 진실에 대한 재현, 디에게시스를 한다면 그것이 올바른 길이라는 것입니다.

진실에 대한 재현, 작품의 진실성을 알고 그것에 대한 존경과 헌정을 담은 오마주를 저의 코스프레에서 찾아보았습니다. 첫 번째는 영화 '모던 타임스'입니다. 저는 중학교 시절 찰리 채플린의 이 영화를 관람하는 내내 울었습니다. "인생은 멀리서 보면 희극, 가까이서 보면 비극"이라는 그의 명언처럼 영화는 산업화, 문명화, 기계화의 결과로 인간을 부속품으로 취급하는 업주

의 태도와 소모품 취급을 당하는 노동자의 대비를 영화 내내 유쾌하게 다루고 있습니다. 그러나 즐거운 장면 이면에 담긴 인간소외에 대한 진실은 저를 울게 했습니다.

[그림 7] 모던 타임스-찰리 채플린
코스프레 사진사: 마이가더

채플린은 슬픈 현실 속에서도 인간 본질의 선(善)과 락(樂)을 찾아 유쾌한 상황과 행동으로 현실 이면의 진실을 담았습니다. 저는 이 모습에 큰 감명을 받아 채플린이 표현하는 본질을 제 안에서 찾아 저만의 채플린을 코스프레했습니다.

두 번째 예시는 글램 록 가수 '데이비드 보위'입니다. 2016년 초, 그의 사망 소식을 기사로 접했습니다. 저는 글램 록의 전설이라 불리는 그의 음악 세계를 잘 알지는 못합니다. 그러나 그가 무대에 설 때 자신의 음악 철학을 관객에게 전달하기 위해 분장을 음악에 도입한 것을 보고 진정한 아티스트라고 생각했습니다. 관객에 대한 예의로 의상에 공을 많이 들였다고 생각했기 때문이에요. 그 영향 덕분에 우리나라 아티스트[49]가 국내에서 폭넓은 음악 세계를 펼칠 수 있는 초석이 되었고 이 두 부분에 있어 저는 그를 존경합니다.

데이비드 보위 모티브 코스프레 첫 번째는 2016년 2월 모 스튜디오 촬영회였습니다. 데이비드 보위의 트레이드마크인 번개 모양 메이크업과 그의 무대 의상

[49] 국내 글램 록 아티스트는 ZERO-G, GIRL, EVE, 내 귀에 도청장치, Nemesis, Romantic Punch, 피해의식 등의 밴드이다.

디자인 중 일부를 차용하여 저에게 어울리는 분장으로 각색하여 저만의 캐릭터를 창조했습니다.

[그림 8] 데이비드 보위 오마주 코스프레
사진사: 세영

두 번째 모티브 코스프레는 영화관에서였습니다. 2017년 9월 열린 '제9회 DMZ국제다큐멘터리영화제' 에서 현영애 감독의 <남자, 화장을 하다: 아이 원트 제로지> 시사회가 있었습니다. 이 영화는 우리나라 글램메탈 1세대인 '제로지'를 중심으로 위 분야에 종사하는 아티스트의 인터뷰가 담긴 다큐멘터리입니다. 저는 비주얼로 자신을 표현하는 글램 록의 특성처럼 저를 분

장으로 표현하고 몸과 마음을 바로 하여 그동안 알지 못한 우리나라 글램 록의 역사를 정리한 영화를 경건하게 관람하고 싶었습니다. 영화 시사회인 만큼 때와 장소에 맞춰 과하지 않으면서 저를 드러낼 수 있는 분장을 선택했습니다.

데이비드 보위의 번개 분장 크기를 줄여 눈 밑에 그리고 의상은 깔끔한 정장으로 착용했습니다. 머리 분장은 어색한 가발보다는 제 머리 그대로 분장하는 쪽을 택했고 록 음악을 상징하는 기타 피크로 만든 귀걸이를 한쪽 귀에 장식했습니다. 이 귀걸이를 선택한 이유는 하드 록 밴드 '해리빅버튼'의 공연에서 아티스트가 팬서비스로 관객에게 던진 기타 피크를 제가 받은 일이 있었고 그 피크로 만든 귀걸이였기 때문입니다.

당시 우리나라 하드 록 밴드 중 가장 활발하게 활동하는 밴드가 '해리빅버튼'이었는데 현역 밴드가 한국에서 활동할 수 있는 기반을 조성한 제로지 밴드의 다큐멘터리 영화를 보는 것이었으므로 과거와 현재의 음악 철학이 이어있음(보편)을 그 피크에 담고 싶었습니다.

[그림 9] 데이비드 보위 오마주 분장

저는 시사회 질의응답 시간에 출연진에게 잠깐 질
문한 것과 시사회가 끝난 후 모 아티스트에게 인사할
때만 그들을 잠깐 마주쳤을 뿐인데 제 분장에 대한 영
화 관계자의 코멘트를 SNS로 받을 수 있었습니다. 분
장이 잘 어울리고 멋지어 기억이 난다는 영화감독의

말과 상영 전 예매소에서 분장한 저를 보고는 '이분은 아이 원트 제로지 영화를 보러 오신 분이구나!'라는 생각을 했다는 다큐멘터리 출연자의 말에 분장의 힘을 다시 한번 확인할 수 있었습니다.

관계자의 코멘트는 제가 제 안의 사실(철학)이 분장으로 드러난 모습을 보고 그들 안의 사실(철학)을 떠올려 현실의 '나'를 보았음을 확인하는 현상이었습니다. 여기에서 사실은 글램 록과 아티스트에 대한 애정과 존경이라 할 수 있으며 이 사실의 공감과 교차는 우리 서로에게 즐거운 감정을 불러일으켰습니다. 기쁘고 즐거운 감정이 바로 우리가 조화(造化) 속의 보편자이며 중간자라는 증거이며 코스프레가 오마주, 자기 서사일 수밖에 없는 이유입니다.

그 외에 "감기 조심하세요!" CF로 30년 넘게 브랜드를 지키고 있는 동아제약 판피린 걸의 코스프레[50]와 커피 뚜껑을 고글로 재활용하는 아이디어를 선보이며 인간 소외에 관한 질문을 던진 영화 <김씨표류기>를 오마주한 샤오미의 캐릭터 MITU(米兔)등도 디에

50) 본문 제2장 제1절 3 p.34 참고.

게시스 코스프레의 예시로 들 수 있습니다.

[그림 10] 샤오미 MITU 코스프레_사진사: 사과여우

[그림 11] MITU 고글 제작

2) 교차(吾)의 문화

코스프레는 교차의 문화입니다. 코스프레는 첫째로 코스어인 나와 내가 교차하고, 둘째로 작품과 코스어가 교차하며, 마지막으로 작품과 관객이 교차합니다. 위의 3가지 교차에 대해 다음과 같이 설명할 수 있습니다.

코스프레는 나와 내가 교차합니다. '나'는 누구인가요? 어떠한 존재인가요? 나를 뜻하는 한자는 크게 3가지로 들 수 있습니다. 중국어로 나를 지칭하는 나 아(我), 일본어에서 나를 지칭하는 사사로울 사(私), 마지막으로 기미독립선언 맨 첫머리에 나오는 우리(吾等)를 뜻할 때의 나 오(吾)입니다. 아(我)[51]의 뜻은 창을 들고 있는 무리 중의 한 사람으로서의 나라는 뜻입니다. 집단을 구성하는 일부의 1명으로 풀이할 수 있지요. 사(私)[52]의 경우 벼를 내 몫만큼 취하겠다는 개인으로서의 나를 뜻합니다.

마지막으로 오(吾)[53] 자는 다섯 오(五)와 입 구

51) 네이버 한자사전, "아(我)," https://hanja.dict.naver.com/hanja?q=%E6%88%91&cp_code=0&sound_id=0(검색일: 2020. 11. 8).

52) 네이버 한자사전, "사(私)," https://hanja.dict.naver.com/hanja?q=%E7%A7%81&cp_code=0&sound_id=0(검색일: 2020. 11. 8).

(□)가 합쳐진 글자입니다. 다섯 오(五)는 본래 네 개의 나뭇가지가 겹쳐진 모양이었습니다(㐅). 하늘과 땅이 교차하는 의미이며 5개의 수는 사방위와 가운데를 의미하여 완전함을 뜻합니다. 천지(天地)와 교차하여 완전함을 뜻하는 오(五)와 입 구(□) 자가 의미하는 나의 식솔, 이웃, 동포가 합쳐 '이웃과 교차하여 더불어 살아가는 완전자이자 중간자의 나'를 의미하는 것이 나 오(吾) 자입니다. 이것이 제가 생각하는 '중간자로서의 나'의 모습입니다.

'나(吾)'의 존재 자체는 하나이지만 구분해 볼 수는 있습니다. 그것은 밖으로 표현하는 '나(現吾)', 나를 인식하는 '나(思吾)', 본질로서의 '나(本吾)'입니다.

'표현하는 나(現吾)'는 시공간에서 드러난 나의 모습, 현오(現吾)입니다. 저는 현(現)자를 임금 왕(王)과 볼 견(見)자의 교차로 분석했습니다. 임금 왕은 하늘(一)[54]과 땅(土)이 교차한 중간자를 의미하는 글자로 풀이할 수 있습니다. 즉 현오(現吾)는 중간자가 현

53) 네이버 한자 사전, "오(吾)," https://hanja.dict.naver.com/hanja?q=%E5%9 0%BE&cp_code=0&sound_id=0(검색일: 2020. 11. 8).
54) 하늘은 둥글다는 의미에서 ·로 표시한다. 그러나 하늘 천(天) 자처럼 一로 표시하기도 한다.

실에 나타난 자신의 모습을 눈에 담는 모습이고 물질
성이 있는 모습입니다. 삼재(三才)의 지(地)와 미(美)
가 이 자리를 담당합니다.

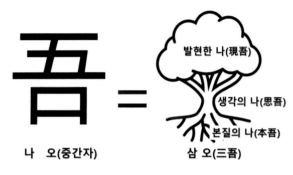

나 오(중간자)　　　　삼 오(三吾)

[그림 12] 교차의 나(吾)

두 번째는 '인식하는 나(思吾)'입니다. 나의 본질을
인식하여 현오(現吾)로 드러내는 역할을 합니다. 삼재
(三才)의 인(人)과 선(善)을 담당합니다. 나의 본성이
밖으로 드러나도 괜찮을지 아닐지 고민하는 마음(心)자
리라 끊임없이 일합니다. 본성대로 표현할 수 없거나 현
실 상황이 본성과 일치하지 않으면 감정(感情)이 요동
쳐 늘 전전긍긍하는 생각하는 나, 사오(思吾)입니다. 사
오(思吾)가 인식하면 아는(智) 나이고 인식하지 못하면
모르는 나(無知)라서 사오는 중간자의 역할을 하느라

늘 바쁩니다. '갈팡질팡한다'는 표현을 쓰기도 하지요.

마지막으로 '본질의 나'를 본오(本吾)라 합니다. 나의 존재 전체를 뜻합니다. 존재는 천지조화로 태어났기에 보편의 이치를 모두 가지고 있습니다. 삼재(三才)의 천(天)과 진(眞)의 자리가 바로 본오(本吾)의 자리입니다. 중간에서 사오(思吾)가 바쁜 마음에 헤매거나 잘못하여 딴마음을 먹으면 이 본오가 이치의 길을 인도합니다. 길잡이의 역할이지요. 이 이치는 엄마 아빠, 그 위의 조상, 더 거슬러 올라가면 전 우주까지도 포괄하는 보편이기에 자신만만하며 거침이 없으며 틀릴 수가 없습니다. 언제든 옳은 길(最善)을 알려줍니다. 우주를 품은 본질이기에 영원하며 무궁무진하고 무한한 존재의 나입니다.

코스어는 코스프레의 준비 단계 동안 자신이 어떤 존재인지 나를 들여다봅니다. 인식하는 나 사오(思吾)는 내가 누구인지 열심히 생각하며 일을 합니다. 그리고 내 안에서 본오(本吾)를 발견하여 자신을 인식합니다. 이렇게 인식한 나는 코스프레를 통하여 현실에 드러나 현오(現吾)가 됩니다. 이 세 단계는 나와 내가 교차하여 나의 근본이 현상으로 발하는 이발기수(理發

氣隨)의 이치인데 코스프레의 순서 또한 동일함을 앞서 밝힌 바를 통해 알 수 있습니다.

나를 분석하는 단계에서 작품은 매개체가 됩니다. 작품은 나와 교차하여 나의 근본을 탐구하도록 촉진하는 역할을 합니다. 원작이 나의 근본을 관찰하는 촉매제의 역할을 하는 것입니다. 작품과 코스어의 교차입니다.

마지막으로 코스프레는 작품과 관객을 교차합니다. 정확하게 말하자면 코스어는 작품과 관객을 교차하는 중간자입니다. 코스어는 자신을 되돌아봄으로써 작품과 교차하여 나와 작품 두 의미를 담은 코스프레를 선보입니다. 관객은 코스어가 선보이는 코스프레를 관찰함으로써 자신이 이해하고 있는 작품에 대해 생각합니다. 코스어는 작품을 관객에게 연결해주는 메신저, 다이몬(요정)입니다.

3) 사실의 문화

엄마는 제가 어릴 적에 저의 엉덩이를 토닥토닥 두드리며 "아이고 우리 못난이!"라는 말을 자주 하셨습니다. 어린 저는 엄마의 '못난이'라는

말을 있는 그대로 받아들인 채 성장했습니다. 나중에 커서야 엄마가 저를 예뻐해서 '못난이'라고 불렀다는 것을 듣고 이해했지만, 예뻐하는 것과는 별도로 저의 외모 자체는 못생겼다고 생각하게 되었고 늘 외모에 자신이 없었습니다.

저는 코스프레를 통해 제가 '못난이'가 아니라는 사실을 확인했습니다. 저의 장점을 살리는 분장은 저만의 특별한 아름다움, 즉 저의 본오(本吾)를 현실에서 보여줍니다. 저는 코스프레로 제가 확인하지 못했던 저의 본질의 아름다움을 확인했습니다. 이러한 경험 덕분에 저는 코스프레할 때만 화장을 하고 일상생활에서는 특별한 일이 있지 않은 한 화장을 하지 않습니다. 본오(本吾)의 미(美)를 인식하고 확인하였기 때문입니다. 저는 이 확인을 통하여 제가 가진 미(美)의 영원성을 발견했습니다.

이는 비단 외모에 국한된 문제는 아닙니다. 사람은 불의를 보면 그것이 옳지 않음을 알지요. 이는 누구 하나 빠지지 않고 가지는 보편의 이치입니다. 또 사람은 의인(義人)을 응원하고 칭찬합니다. 의인의 행동이 올바른 일이기 때문이고 그것이 조화(造化)에서 태어난

우리의 사실이기 때문입니다. 그러나 현실에서는 직장에서 불이익을 받을까 봐, 내 일이 아니라고 여기는 등의 여러 가지 이유로 불의를 보면 눈을 감는 경우가 종종 있습니다. 사실과 다른 현실의 모습입니다.

예술작품은 의인을 영웅 캐릭터로 표현하고 코스어는 이 캐릭터의 본질을 깨닫고 코스프레합니다. 그 수가 상당히 많은데 저는 이 사실을 <제3회 경기국제코스프레 페스티벌-코스프레 코리아 챔피언십 포즈쇼 부분>55)에 참가하여 눈으로 직접 확인할 수 있었습니다.

[표 1] 참가자의 캐릭터 분석 결과 56)

캐릭터 유형	빈도	퍼센트
영웅	16	57.1
악당	6	21.4
기타	6	21.4
전체	28	100.0

55) 2019년 부천국제만화축제의 일환으로 진행된 코스프레 페스티벌이며 포즈쇼, 댄스, 퍼포먼스 분야로 구성된 코스프레 대회였다. 2019년 부천국제만화축제는 2020. 8. 14(수)- 8 .18(일) 총 5일 간이었고 코스프레 코리아 챔피언십은 행사 마지막 날 진행되었다.
56) 자료출처: 2019 부천국제만화축제 사무국. 부록(p.137) 참고.

포즈쇼 부분은 총 28명의 코스어가 참가하였습니다. 해당 코스어가 표현한 캐릭터를 작품과 캐릭터 특성에 따라 영웅, 악당, 기타 3가지로 분류하였고 결과는 부록의 [표 5]와 같습니다.

이 결과를 토대로 대회 참가자의 영웅 캐릭터 코스프레의 빈도분석 결과 전체의 57.1%가 영웅 캐릭터를 코스프레한 것을 확인할 수 있었습니다. 또한 참가자 중 수상자 5명의 캐릭터를 동일한 방법으로 분석했는데 [표 2] 수상자의 60%가 영웅 캐릭터를 코스프레했음을 알 수 있었습니다.

[표 2] 수상자와 비수상자의 캐릭터 분석 결과

수상자			비수상자		
캐릭터 유형	빈도	퍼센트	캐릭터 유형	빈도	퍼센트
영웅	3	60.0	영웅	13	56.5
악당	1	20.0	악당	5	21.7
기타	1	20.0	기타	5	21.7
전체	5	100.0	전체	23	100.0

이 결괏값은 전체 대상의 1/2 이상이 영웅 캐릭터를

선호함을 알 수 있으며 악당 캐릭터의 2배, 기타 캐릭터의 2배에 달하는 차이를 보였습니다.

반수 이상의 코스어가 자신을 드러내기 위해 영웅 캐릭터를 선택한 이유는 무엇일까요? 바로 영웅 캐릭터가 상징하는 조화(造化) 때문입니다. 인간이 선한 존재이며 어려운 사람은 돕고 옳은 것을 추구하는 가욕지위선(可欲之謂善)이 바로 영웅이 상징하는 조화이며 사실입니다.

이 조화는 코스어의 안에도 있는 보편성입니다. 코스어는 자신 안에 있는 사실을 영웅 캐릭터의 코스프레로 현실에 드러냅니다. 코스어는 의도하지 않아도 자동으로 영웅 캐릭터의 조화와 코스어의 조화가 같다는 사실을 알고 있으며 서로 교차하여 현실에 아름답고 새로운 '나'의 캐릭터를 낳아 그 사실을 밝힙니다. 영웅은 따로 있는 것이 아닙니다. 선(善)을 알고 있는 우리가 모두 영웅이며 코스프레는 그 정신을 현실에 구체화하여 표현하는 예술입니다.

그렇다면 영웅이 아닌 캐릭터를 코스프레하는 것은 선(善)이 아니라는 의미일까요? 그렇지 않습니다. 저

는 작품과 캐릭터의 특성에 따라 임의로 영웅, 악당, 기타 캐릭터를 분류한 것뿐입니다. 사람도 캐릭터도 모두 선(善)한 존재입니다. 선한 존재가 생각을 잘못하여 행동을 잘못했을 때 우리는 악(惡)이라 구분하는 것일 뿐 본질은 모두 선(善)합니다. 선을 알기에 악이 무엇인지 알 수 있어요. 생각을 바로잡으면 악은 없습니다. 결국 우리는 선(善)으로 만든 선한 원(原) 캐릭터를 새롭고 선한 나만의 코스프레 캐릭터로 창조하는 것입니다.

그렇기 때문에 우리 전체와 캐릭터 모두는 영웅입니다. 선한 것이 무엇인지 아는 영웅, 잠깐 정신 못 차려 나쁜 상태에 빠진 영웅, 선이 무엇인지 알고 코스프레 하는 코스어 모두가 영웅입니다. 위 대회 결과에서 수상자의 60%는 영웅으로 구분되는 캐릭터를 코스프레 했습니다. 그러나 영웅으로 분류한 캐릭터를 코스프레 했기 때문에 수상을 한 것은 아닙니다. 다음의 통계를 봅시다.

〈 캐릭터의 종류와 수상내역의 관계 〉

귀무가설: 캐릭터의 종류와 수상내역은 관계가 없다.
대립가설: 캐릭터의 종류와 수상내역은 관계가 있다.

캐릭터의 종류와 수상내역은 모두 비연속변수이기 때문에 교차분석을 해보면 결과는 [표 3]과 같습니다.

[표 3] 교차분석 결과

	1위	2위	3위	비수상자
영웅	0(0.0%)	0(0.0%)	3(100.0)%	13(56.5%)
악당	0(0.0%)	1(100.0%)	0(0.0%)	5(21.7%)
기타	1(100.0%)	0(0.0%)	0(0.0%)	5(21.7%)
전체	100.0%	100.0%	100.0%	100.0%

위 내용을 카이제곱 검정하면 5보다 작은 기대빈도를 가지는 셀이 11개이므로 Fisher의 정확 검증을 사용하면 그 유의확률은 0.175입니다.

따라서 유의확률ρ = 0.175 > 0.05이므로 귀무가설을 채택하여 캐릭터의 종류와 수상내역은 관계가 없음을 알 수 있습니다.

[표 4] Fisher의 정확검정 결과

	값	자유도	근사 유의확률 (양측검정)	정확 유의확률 (양측검정)
카이제곱	9.587	6	0.143	0.105
우도비	9.523	6	0.146	0.105
Fisher의 정확검정	7.250			0.175
선형 대 선형결합	0.872	1	0.350	0.456
유효 케이스 수	28			

즉 캐릭터의 종류보다는 '나'가 어떤 철학을 가지고 캐릭터와 나의 일치하는 부분을 최대한 코스프레로 잘 드러냈는가에 의해 수상 여부가 결정된 것입니다. 심사위원은 코스어의 철학을 꿰뚫는 안목을 가지고 있으며 여러 심사위원이 비슷한 후보를 지명하는 의견의 교차를 보였으므로 그들이 공통으로 느끼고 판단한 감각과 감정이 바로 조화(造化)입니다. 단순히 인기 있는 캐릭터를 했다거나 의상을 잘 만들었다는 이유로 수상을 하는 것이 아니라 코스어가 '나'의 이야기를 어떻게 '케릭터'에 담아 표현했는지가 심사의 요지인 것입니다.

4) 조화(造化) 예술 코스프레

코스프레는 사실의 나가 교차하여 현실에 드러나는 조화(造化) 예술입니다. 내 존재에 대한 사실이 무엇이고 나의 철학이 무엇인지 연구하는 '진(眞)의 나'는 나의 사실을 현실에 시각적으로 드러낼 수 있는 적절한 캐릭터를 선택합니다. 나의 사실을 시각화하기 위해 각고의 노력과 수고를 들여 최선(最善)을 다해 나만의 캐릭터를 현실화하는 잉태와 출산을 합니다. 이러한 사랑으로 현실에 낳은 나만의 캐릭터는 기획 단계에서 나를 드러내기 위해 인용한 원(原) 캐릭터와는 다른 '나의 본질이 드러난 새로운 캐릭터'입니다. 나의 존재를 들여다보고 진선미(眞善美)가 조화(調和)하여 삼오(三吾)가 교차하는 코스프레 문화는 조화(造化)의 예술입니다.

DDC 분류법의 기본 원리처럼 인간의 생로병사와 발달 순서에 따라 예술을 살펴보면 그 맨 끝 단계에 코스프레가 있습니다. 이 때문에 기원전 발전한 연극과 소설, 음악과 미술, 근대 오페레타와 오페라, 근현대 발전한 사진과 만화·영화, 뮤지컬과 드라마 등은 전부 코스프레의 범주 안에 들어있습니다. 그 이유는 코스프

레의 3요소57) 때문입니다. 내 안의 나를 표현하려는
사람, 표현을 위해 낳는 과정과 사랑인 분장, 그 끝에
아름다운 과정으로 새롭게 창조한 나의 캐릭터는 모든
예술의 조화(造化)입니다.

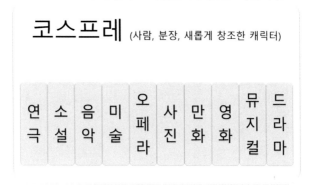

[그림 13] 코스프레와 예술의 관계

연극을 예로 들면 배우의 배역은 단순한 캐릭터가
아닙니다. 배우는 텍스트로 존재하는 배역을 스스로 연
구하여 아름다운 고뇌와 수고로 새로운 캐릭터를 창조
합니다. 음악가는 음악 작품으로, 미술가는 미술 작품
으로 아름다운 과정을 통하여 새로운 나의 캐릭터(작

57) 코스프레 3요소는 다음절에서 자세히 설명하겠다.

품)를 창조하여 드러내지요. 사진과 뮤지컬, 드라마 또한 마찬가지입니다.

캐릭터를 디자인하는 것과 그 캐릭터를 현실에서 구현하는 것은 결이 다른 문제입니다. 작곡가가 작곡한 곡을 가수가 부르고 연주자가 연주하는 것과 비교해보면 쉽게 이해할 수 있습니다. 가수가 노래를 부르듯이 코스어는 캐릭터를 현실에 구현하여 자신만의 메시지를 자신과 관객에게 전달합니다. 이와 같은 이유 때문에 코스프레는 서브컬처, 하위장르가 아닙니다. 모든 예술(이치)을 포괄하는 광범위한 장르의 조화체(調和體)입니다.

코스프레는 예술뿐 아니라 인류 역사와 교차합니다. 과학으로 발달한 사진 기술과 컴퓨터의 발명, 메이크업 용품은 산업혁명 이후 대량생산화하여 소비자가 쉽게 구매할 수 있게 되었지요. 통신기술의 발달과 컴퓨터의 보급은 예술과 지식의 접근을 용이하도록 했으며 시각화와 분장에 필요한 재료를 손쉽게 살 수 있게 했습니다. 이 모든 사회 현상과 지식, 역사와 그 사실을 발견하고 연구한 선진의 지혜 덕분에 우리는 눈에 보이지 않는 본질의 나를 현실에 새롭게 창조합니다. 코스프레

는 분과로 나누어 발달한 인류의 모든 지식과 지혜가 갖는 연관성(보편)을 자신만의 개성(특수)으로 꽃피우는 교차예술입니다.

제2절 코스프레의 3요소

여러 예술은 예술의 3요소를 정의하고 있습니다. 연극의 3요소는 희곡, 배우, 관객이며 음악의 3요소는 리듬, 하모니, 멜로디입니다. 코스프레 또한 구성에 여러 가지 요소가 필요한데, 꼭 필요한 요소가 무엇인지를 고민해보았습니다. 제가 생각한 코스프레의 3요소는 사람(眞), 분장(善), 캐릭터(美)입니다. 사람(眞)은 코스프레의 주체이며 연출가입니다. 분장(善)은 화장과 메이크업 등 캐릭터 표현에 필요한 노력과 사랑을 뜻합니다. 마지막으로 캐릭터(美)는 내가 노력과 사랑으로 새롭게 재해석한 아름다운 '나'의 창조물인 코스프레 캐릭터입니다. 각 요소의 특징과 그 요소가 가진 힘을 자세히 살펴보도록 하겠습니다.

1. 사람(眞)의 힘

　코스프레의 3요소 그 첫 번째는 사람입니다. 즉 코스프레를 하려는 주체적인 내가 필요합니다. 코스프레에 있어 주체적인 '사람'의 역할은 매우 중요합니다. 코스프레의 시작이 사람이며 그 끝 또한 사람이기 때문입니다. 이 '사람'은 내가 코스프레를 통해 주체로서의 어떤 '나'를 표현하고 싶은가를 연구하며 이 표현에 어떤 캐릭터를 코스프레하는 것이 적절한지 선택합니다. 나라는 소극장을 무대에 이끄는 기획자의 역할을 하는 것이 바로 '사람'의 역할입니다.

　또한, 이 '사람'은 여러 연산과 고민을 통해 자신을 코스프레로 구현화 하여 본질의 나(本吾) 혹은 생각 속의 나(思吾)를 나의 밖으로 드러내어(現吾) 현실에서 표현합니다. 이렇게 완성된 표현의 '사람' 즉 '나'를 예술의 대상으로 끌어내는 것의 결과 또한 '사람'입니다.

　연극의 3요소 중 사람은 배우와 관객입니다. 연극은 캐릭터를 표현하고 연기하는 배우와 그것을 관람하는 관객이 필요합니다. 저는 관객의 한계성을 어떤 연

극58)을 통해 확인한 바가 있습니다.

그 연극을 연기한 극단은 직장인 동호회 극단이었습니다. 2016년 설립하였고 본 공연은 9회 정기공연이었습니다. 그렇다면 1년에 1~2회가량 공연을 하는 것으로 계산할 수 있겠습니다. 무대에 오를 수 있는 빈도수가 적기 때문인지 이 배우들은 해당 무대를 소중하게 생각했던 것 같습니다. 관객의 관점으로서 배우들을 봤을 때 그들은 무대에 목말라 있었고, 무대에 오래 서있고 싶어 했으며, 자신이 무대에서 돋보이고 싶어 하는 무의식적인 모습을 상당히 많이 보았습니다.

약속되지 않은 애드리브로 상대 배우의 웃음이 터지게 하는 일, 지나치게 반짝이는 액세서리로 관객의 시야를 빼앗는 일 등등이 바로 그러했지요. 마지막 커튼콜 대사에서 특히 위화감을 느꼈습니다. "무대는 관객이 아니라 배우인 우리가 만들어 가는 것이다."라는 말이었어요. 이 극단은 열정적이었으나 관객을 연극의 3요소를 채우는 정도로 생각하는 태도를 보였습니다. 저는 개인적으로 그렇게 느꼈고, 이들의 태도를 보고

58) 한요진, "연극 블랙 코미디 관람 후기_극단 프로하비," https://yinmei88.blog.me/222007675240(작성일: 2020. 6. 21).

관객을 엑스트라 혹은 자신들의 무대구성 요소 정도로 여긴다고 판단했습니다.

코스프레는 관객이 배우이고 배우가 관객이며, 배우이자 관객은 바로 코스어 '나'입니다. 코스프레 사진을 감상하거나 코스프레한 사람을 관찰하는 관객도 물론 존재합니다. 그러나 이 관객은 코스프레의 필요조건은 아닙니다. 코스프레는 존재하지만 보이지 않거나(本吾) 밖으로 드러나지 않는 '나(思吾)'가 나만의 새로운 캐릭터로 창조되어 나의 밖으로(現吾) 드러나는 예술입니다. 내가 나를 분석하고 관찰하므로 제1의 관객은 '나'입니다. 결국 내가 나를 어떻게 인식하는지가 핵심입니다. 주체의 나(思吾)는 코스프레를 하며 '나(本吾)'를 끊임없이 사색하고 연구하여 자신의 진리(眞理)가 무엇인지 숙고합니다. 그러므로 코스프레의 주체자 '사람'은 바로 진(眞)입니다.

코스프레를 관찰하는 관객 역시 진(眞)입니다. 그 이유는 관객은 코스어가 자신만의 방식으로 창조한 코스프레 캐릭터를 바라봄과 동시에 관객 스스로 이해하는 캐릭터를 떠올리는데 이 과정에서 캐릭터와 연관된 자신의 진(眞)이 개입하기 때문입니다. 캐릭터의 이해 자

체가 자신의 진(眞)으로만 가능한 자동능동입니다. 내가 누구인지 생각한 결과는 사람마다 다른 특수성이지만 누구인지를 고민하는 것 자체는 누구 하나 빠지지 않는 보편이기 때문입니다. 내가 누구인지에 대한 존재론적 고민 자체가 진리(眞理)이며 조화(造化)이기에 고민하는 우리들(吾等), 코스어와 관객 모두는 진(眞)입니다.

2. 분장(善)의 힘

코스프레의 두 번째 요소는 분장입니다. 제가 말하는 분장이란 메이크업만을 의미하는 것이 아닙니다. 캐릭터 표현에 필요한 의상, 메이크업, 가발, 소품 등 내 몸에 부착하여 나를 꾸미는 외부적인 요소 전체를 의미합니다. 또한 그것을 준비하는 노력, 노동 등 캐릭터가 창조되는 과정 전체를 의미합니다. 분장은 개고생과 사랑을 뜻하며 임신으로 비유했을 때 잉태와 출산의 과정이라 할 수 있겠습니다. 분장은 눈에 보이지 않는 조화(造化)의 '나(本吾, 思吾)'가 몸 밖으로 드러나는 (現吾) 중요한 요소입니다.

캐릭터를 낳는 분장 과정에서 가장 큰 시간과 노력

을 차지하는 것은 의상과 소품입니다. 그 이유는 다음과 같습니다. 사람이 생활할 때 기본적으로 필요한 요소는 의식주(衣食住)입니다. 이때 의상이 가장 으뜸 순서인 이유는 옷의 역할이 '나'가 인간으로서 누구인지 나타내는 첫 번째 요소이기 때문입니다. 생존을 위한 필수요건으로 순서를 정한다면 먹고, 몸을 보호하고, 휴식을 취하는 식의주(食衣住)의 순서가 단연 으뜸이 되어야 합니다. 그렇지만 사람은 단순히 살아가는 생존을 넘어 스스로 존재 이유를 찾기 때문에 그 상징인 의상을 중시하는 것입니다.

이러한 의상은 사회적으로 매우 큰 힘이 있습니다. 의상은 현실에서 우리에게 신분과 직업을 알려주는 역할을 하며 무대의상디자인은 캐릭터의 성격을 관객에게 가시적으로 보여주는 아주 중요한 무대구성 요소입니다. 그렇기 때문에 각 공연에서는 무대의상디자인에 많은 공을 들입니다. 의상은 사람의 첫인상을 좌우하는 요소이기도 하지요.

의상의 힘은 가까운 우리 생활에서 자주 확인할 수 있습니다. 저는 고등학교 수업 시간에 "교복을 입는 이유는 우리가 위험에 처했을 때 사람들이 학생인 것

을 빨리 인지하여 위험 상황에서 도움을 받기 위해서"라고 선생님에게 들었습니다. 엄마도 "어릴 때 얌전한 아이들은 캐주얼한 옷을 입혀 활동성을 높이고, 산만한 아이들은 움직임에 제약이 있는 얌전한 정장 형식의 옷을 입히는 것이 좋다."고 일상생활에서 의상이 유아의 행동 발달에 미치는 영향을 알려주시기도 했지요.

직업군에서도 이 예를 볼 수 있습니다. 경찰, 소방관, 의사, 간호사, 군인, 환경미화원 등등 공공성이 요구되는 직업군은 직업 환경에 알맞은 의상을 착용합니다. 이 의상은 곧 그 직업의 상징입니다. 우리는 해당 직업의 의상을 보면 그 직업이 무엇인지 사회적인 약속에 의해 정의된 뜻을 받아들입니다. 도둑을 만나면 경찰관복을 입은 경찰관을 찾고, 병원에서 위급상황이 생기면 유니폼을 입은 간호사나 가운을 입은 의사를 찾아 도움을 요청합니다. 이것이 의상이 가지는 힘이며 우리가 의상으로 소통하는 증거입니다.

1) 스탠퍼드 감옥 실험(SPE)과 분장[59]

분장의 힘에 대한 극단적인 예시는 스탠퍼드 감옥 실험을 들 수 있습니다. 이 실험은 피실험자인 '사람'과 직업의 상징인 '분장'이 등장합니다. 또한 피실험자 자신이 실험자에게 받은 내용을 토대로 자신만의 교도관 혹은 자신만의 수감자 캐릭터를 창조하여 실험에 임했으므로 코스프레의 3요소를 모두 포함하고 있어 코스프레라고 볼 수 있습니다.

실험에 참여한 피실험자는 모두 미국 중산층의 신체와 정신이 건강한 대학생이었으며 무작위로 교도관과 수감자 두 그룹에 편성되었습니다. 초기 피실험자는 모두 수감자 그룹에 편성되기를 희망했습니다. 자신들이 미래에 교도관이 될 확률보다 감옥에 갇히는 경험을 할 확률이 높다고 생각했기 때문입니다.

수감자 그룹은 입소와 동시에 사복을 빼앗겼고 속옷의 착용 또한 허용되지 않았습니다. 대신 원피스 형식

59) 이 내용은 『루시퍼 이펙트』에 제시된 실험을 요약한 것이다.
 필립 짐바르도 저, 이충호, 임지원 역, 『루시퍼 이펙트』 (웅진지식하우스, 2007), pp. 47-343

의 죄수복과 머리에 쓰는 스타킹을 착용했으며 발목에 쇠사슬을 찼습니다. 실험자는 수감자 그룹이 거울을 보도록 함으로써 그들의 역할을 상기시켰습니다.

그들은 첫 가혹행위로 죄수복 벗김을 당하였고 점차 교도관의 제복에 반응하기 시작했습니다. 수감자 그룹은 점점 자신의 원래 정체성보다 수감자라는 정체성으로 자신을 대했습니다. 실험장소가 자신에게는 진짜 교도소로 느껴졌다는 소감을 전했으며, 끝내 원래의 인격이 아닌 수감자 고유의 정체성을 느꼈다는 당시의 소감을 밝혔지요.

교도관 그룹의 경우 카키색 제복과 선글라스를 착용했고 곤봉을 소지했습니다. 교도관 척 버딘의 인터뷰가 흥미로운데, 첫날 그는 자신이 수감자에게 진짜 교도관으로 보이지 않을까 봐 두려웠다고 고백했습니다. 그는 실험 직후 곤봉 소지에 정신적 안정감을 느껴 계속 착용하였고 둘째 날은 곤봉으로 쇠창살을 두드리며 자신의 힘을 과시했습니다. 사람들이 자신의 제복을 알아봐주기를 바랐다고 후행 인터뷰에서 당시 심정을 밝히기도 했지요. 교도관 헬만은 질서유지의 임무를 실험자에게 부여받고 무대의상인 제복을 입는 순간 평상복을

입을 때의 자신과는 확연히 다른 사람이 되었다고 인터뷰했습니다. 제복을 입으면 실제 교도관이 되어 역할을 수행하게 된다는 당시 심정을 밝혔습니다. 이 변화의 대표자는 교도관 존 웨인입니다.

스탠퍼드 교도소 실험실에 잠시 방문한 연구자 크리스티나는 실험실 방문을 위해 교도관에게 길을 물었고 그 교도관은 정중하고 친절한 행동으로 그녀를 실험실로 안내했습니다. 실험실에 도착한 순간, 그 교도관은 전혀 다른 사람으로 변화했습니다. 무례하고 호전적인 태도로 '점호'를 이어가며 수감자에게 욕설을 퍼부었지요. 후에 크리스티나는 자신을 친절히 안내함과 동시에 수감자에게 비열한 교도관의 모습을 보인 사람이 악명 높은 존 웨인 교도관이라는 사실을 알았습니다.

교도관의 행동에 주목할 만한 점이 있습니다. 수감자는 교도관을 '착한 교도관'과 '악한 교도관'으로 분류했습니다. '착한 교도관'의 경우 의도적으로 제복과 선글라스의 착용을 거부했고 그 행동이 수감자의 호감을 샀습니다. 조프 랜드리는 인터뷰를 통해 괴롭히는 역할을 맡는 것이 괴로웠고 차라리 수감자가 되기를 바랐다고 당시 심정을 밝혔습니다. 반대로 '악한 교도관'의

경우 수감자에게 가혹행위를 일삼았는데 그들의 후행 인터뷰가 매우 흥미롭습니다. 교도관 새로스의 경우 수감자에게 억지로 음식을 먹이는 가혹행위를 했던 것에 대하여 그 행동을 한 자신을 증오한다고 밝혔습니다. 다른 교도관 헬맨의 경우 자신의 가혹행위에 아무도 불만을 말하지 않았음을 원망했고 그것이 큰 충격이었다고 당시 심정을 밝혔지요.

전체 피실험자는 자신이 맡은 역할을 상징하는 분장을 함으로써 평소의 '나'의 정체성 대신 그 상황과 역할에 맞는 본오(本吾)를 사오(思吾)가 인식하여 현오(現吾)로 실험에 임했습니다. 교도관은 수감자를 제압해야 한다는 의지로 잔인해졌고 권력을 휘둘렀으며 수감자는 처음에는 평소의 정체성을 지키기 위해 반항했으나 점차 실험에 몰두하여 수감자로서의 정체성을 발현했지요. 눈에 보이지 않는 정체성을 행동과 의상으로 보임으로써 피실험자들은 실험에서 새롭게 인식한 자신들의 정체성에 빠져들었습니다.

스탠퍼드 감옥 실험의 코스프레와 놀이로서의 코스프레가 다른 점 한 가지는 선택의 자유입니다. 놀이의 코스프레는 코스어 자신이 자발적으로 희망하는 캐릭

터에 자신의 정체성을 주도적으로 담습니다. 반면 감옥 실험 코스프레는 맡은 역할에 대한 자발성이 없었습니다. 또한 실험에 참여한 대가로 약속한 돈을 받기 위해 억지로 맡은 역할을 계속해야 했고 그 환경에 맞는 자신의 정체성을 인위적으로 불러일으켜야 했습니다.

여기서 등장하는 놀이와 실험 코스프레의 다른 점 두 번째는 목적의식입니다. 스탠퍼드 감옥 실험은 넓은 범주에서 코스프레이지만 피실험군은 실험 참여의 대가로 금전을 지급받기로 계약을 이행하는 상황이었습니다. 실험을 포기하면 원래 받기로 한 보수를 다 받을 수 없었지요. 그렇기 때문에 실험에 의해 드러나는 이들의 정체성은 주체적으로 드러나는 부분이 아니라 보수를 위해 필요에 따라 인위적으로 끄집어낸 정체성입니다. 가혹행위를 받은 쪽도 주도한 쪽도 어느 한 명 신나거나 즐거웠다는 사람이 없었다는 사실은 위의 인터뷰 내용 정리를 통해 충분히 알 수 있습니다.

이 실험은 사람의 힘(眞)이 부재하고 그 자리를 돈이 차지할 때 나타나는 문제점을 나타냅니다. 본오(本吾)의 자리를 돈이 차지하면서 사오(思吾)는 돈을 좇는 방향으로 계속 '나'를 인식했습니다. 그 결과 피실

험군이 밖으로 보인 현오(現吾)는 자동으로 자신 스스로 인식하고 표현하는 디에게시스로서의 본오(本吾)에서 멀어졌습니다. 외부의 힘(돈)을 우상 숭배하여 자신을 버리고 타자를 따라 하는 미메시스를 했고 그 결과 자신의 이데아(眞)에서 3번째로 멀어졌습니다.

반면 '착한 교도관'으로 불린 피실험자는 자신의 본질을 돈의 자리에 빼앗기지 않고 스스로의 진(眞)을 생각하여(思) 본오(本吾)를 현오(現吾)한 사람입니다. 실험이 종료된 이후 피실험군은 외부의 압력(돈)에서 벗어나 중간자의 본연지성(本然之性)에 의해 본오(本吾)로 돌아와(思吾) 실험에 임했을 당시의 자신들의 모습(現吾)을 반성(善)했습니다.

여기서 우리는 의상이 내면의 정체성을 인식하는 힘을 가졌음을 알 수 있습니다. 또한, 의상은 정체성이 드러나는 상징으로써 사회적인 기호와 표식으로 쓰인다는 점 또한 확인할 수 있습니다. 감옥 실험은 그 힘을 악이 무엇인지 밝히는 목적으로 사용했습니다. 반대로 말하면 그 힘은 선이 무엇인지 증명할 수도 있습니다. 코스프레는 의상과 분장의 선한 힘을 우리에게 알려주는 문화예술입니다.

2) 코스프레와 분장

분장의 과정은 생명의 잉태와 같습니다. 임신하면 입덧, 근육통, 부종 등을 겪습니다. 기존의 공간을 확장하는 과정이므로 산모가 겪는 고통은 말 그대로 '장기가 뒤틀리는' 세기입니다. 나를 통해 새롭고 아름다운 무언가를 창조하는 일은 그만큼 쉬운 일이 아닙니다.

분장 또한 마찬가지입니다. 저는 의상을 직접 제작합니다. 만들 의상 디자인을 분석해서 설계도인 도식화를 그리고 보유한 원단 중에 적합한 것을 추립니다. 부족한 원단과 재료는 구입하고 의상 패턴을 뜹니다. 패턴을 원단에 옮겨 마름질하고 바느질하여 의상을 만듭니다.

소품을 제작하는 과정도 비슷합니다. 제작할 소품을 분석하여 설계도를 그리고 재료를 구매하여 자르고 붙이고 채색한 후 조립하여 소품을 완성합니다. 이 과정은 저의 시간과 체력과 재화 3가지를 모두 요구하는 고통과 괴로움을 동반하는 즐거움의 과정입니다. 이 고통과 괴로움을 즐거움으로 참고 견디어 의상을 완성하는 이유는 코스프레로 본오(本픔, 理想, idea)를 인식하기 때문입니다.

제작 대신 분업으로 의상을 준비하는 방법도 있습니다. 분업은 전문가의 힘을 빌려 의상을 득하는 방식인데 애덤 스미스는 분업60)이 인간의 필연적인 성향이라고 설명합니다. 그 이론에 따르면 문명화 사회에서 인간은 많은 순간 타인의 협조와 원조를 요구하며 이때 도움을 요청하는 자는 상대방의 자기애를 요청자의 편으로 유도함이 그 원리라고 말합니다. 상대방의 자기애, 즉 나를 돕는 것이 너 스스로에게 이득이라는 이 개념이 바로 사회가 유지되는 힘, '보이지 않는 손'입니다. 사회가 유지되는 이 조화(造化)는 각자 자신을 최선(最善)의 상태로 만들고자 애쓰는 선(善)의 모습입니다.

코스어는 분업의 방식에도 노력을 들여야 합니다. 어떤 상점이 코스어가 새롭게 창조하려는 캐릭터의 특징을 가장 잘 표현한 의상을 판매하는지 조사해야 하고, 의상 구매를 위한 자금을 확보해야 하며 각 전문가에게 분업을 요청해야 하기 때문입니다.

위 사례에 따른 노력과 고통은 코스어 내면에 잠든 모습을 인식하여 새로운 캐릭터로 창조하는 사랑입니

60) 애덤 스미스 저, 안태욱 역, 『한 권으로 읽는 국부론』 (박영사, 2018), pp. 21-22.

다. 산모가 아이를 낳는 마음과 잉태하고 출산하는 원리와도 유사합니다. 분장과 임신 모두 사랑으로 인하여 새롭고 아름다운 무언가가 태어나는 공통점이 있습니다. 이는 우주의 모든 존재가 자신을 통해 새롭고 아름다운 무언가를 창조하며 살아가는 조화(造化)가 진리이며 보편이기 때문입니다. 분장의 과정은 사랑(善)이며 코스프레에 꼭 필요한 요소입니다.

그러나 이 분장 과정에서 진(眞)이 제외된 채 분장만 남는다면, 혹은 진의 자리를 돈이 대신한다면 이때는 문제가 생깁니다.

3) 진(眞)의 부재와 분장

의정부고등학교는 매년 코스프레 졸업사진을 찍는 것으로 유명합니다. 2020년 의정부고 졸업사진 중에서 뜨거운 감자로 주목을 받은 것은 '관짝 소년단' 코스프레였습니다. 아프리카 가나는 슬픈 장례식보다 즐겁게 장례식을 진행하는 문화가 있습니다. 해당 장례문화 진행자의 모습이 짧은 GIF 영상으로 제작되어 전 세계적으로 알려졌고 젊은 층 사이에서 이 콘텐츠가 대유행이었습니다.

해당 코스프레가 인터넷에 공개되자 아프리카 가나 출신의 방송인은 이 코스프레를 인종차별이라고 언급했습니다.[61] 그는 BBC와의 인터뷰를 통하여 아프리카계 사람이 아닌 자들이 블랙페이스 분장을 하는 것은 아프리카계 사람들을 모욕하는 것이라는 역사적인 맥락을 설명했습니다.[62] 학생들이 누군가를 조롱하고 모욕하기 위해 코스프레한 것이 아니고 인터넷 유행이기에 코스프레했다는 정황은 알지만 '블랙페이스' 분장 자체가 아프리카계 사람들에게 왜 모욕적인지 그 배경을 알았으면 좋겠다는 의견을 밝혔습니다.

의정부고등학교 측은 이에 대하여 "아프리카계 사람을 비하하거나 폄하할 의도는 전혀 없었는데 학생들의 사진을 개인 SNS에 게시하여 인종차별이라 언급한 것에 학생들이 상처를 받은 상황"이라고 입장을 밝혔습니다.[63] 덧붙여 학생에게 정치 혹은 사회 이슈에 대한

61) 양다훈, "'관짝소년단' 패러디하려고 흑인 분장한 의정부 고등학생들, 인종차별 논란," 『세계일보』 http://www.segye.com/print/20200806526821 (검색일: 2020. 11. 29).

62) 연휘선, "샘 오취리, BBC서 의정부고 '관짝소년단' 언급 "韓, '블랙페이스' 잘 몰라"," 『OSEN』 http://osen.mt.co.kr/article/G1111419038#(검색일: 2020. 11. 29).

63) 김민주, "'흑인분장' 논란 의정부고 "흑인 비하 의도 없어.. 학생들 상처받아"," 『아시아경제』 https://news.naver.com/main/tool/print.nhn?oid=277&aid=0004733003 (검색일2020. 11. 29).

코스프레는 지양하라는 주의를 준다고 언론에 답변했습니다.

　학생들은 원작 영상이 청소년 사이에 큰 유행이었고, 유쾌하고 즐거워 보이는 영상에 매력을 느껴 코스프레 했을 것입니다. 그리고 블랙페이스 분장에 대해 인종차별적이라는 역사적인 사실도 인지하지 못했을 것입니다. 그러나 누군가는 그 코스프레로 인하여 상처를 받았습니다. 참여자 모두가 즐겁지 않다면 그것은 더 이상 놀이가 아닙니다. 문제가 있다는 것입니다. 그렇다면 그 문제는 과연 무엇일까요?

　위 코스프레에는 '분장'만 있고 '사람(眞)'이 없던 것이 그 문제였습니다. 인터넷 영상이 좋아 보여 영상 그대로를 미메시스(mimesis) 했습니다. 가나의 장례 문화 영상이 좋았다면 그 문화의 어떤 점이 좋은지 자신만의 진(眞,) 본오(本픔)를 들여다보고 디에게시스(diegesis)의 관점으로 코스프레 했다면 이러한 논란은 일어나지 않았을 것입니다. 자신들의 관점(眞)으로 해석했다면 굳이 아프리카인을 표현하기 위해 피부를 갈색으로 분장할 필요가 없었고 관 모양이나 의상 또한 그대로 모방할 필요가 없었습니다.

이 학생들은 코스프레가 단순하게 원작 대상 그대로를 모방하는 분장으로만 생각했기에 실수한 것입니다. 몰랐으면 알면 됩니다. 우리는 앎(智)과 무지(無知) 사이의 중간자(中間子)이기 때문입니다. 이 사건이 계기가 되어 진정한 코스프레가 무엇인지 많은 사람의 인식이 전환되었으면 합니다.

나의 본질(眞)이 사라지고 분장만 남은 위험한 예는 따로 있습니다. 앞선 감옥 실험에서 잠깐 밝힌 바와 같이 진(眞)의 자리를 돈이 대신할 때입니다. 뭇 코스어가 걱정하는 '코스프레 인식을 저해하는 사람들'이 그 예라 할 수 있겠습니다. 코스프레를 상업적인 목적으로 '이용'하는 사람들은 진(眞)의 자리를 돈이 대신합니다. 이들에게 코스프레는 더 이상 본오(本吾)를 인식하고 표현하는 생각(思吾)과 발현(現吾)의 문화가 아닙니다. 금전을 취득하고 유명세를 얻기 위한 도구일 뿐입니다. 자신의 진(眞)과 이데아(idea)가 없는 코스프레는 더 이상 코스프레가 아닙니다. 나의 본질을 이야기(diegesis)하지 않고 남의 이야기를 그대로 따라하는(mimesis) 모방일 뿐이며 자신을 돈의 노예로 전락시키는 행위일 뿐입니다.

동일한 캐릭터를 코스프레해도 자신의 진(眞)을 담아 코스프레하는 경우와 돈의 목적만을 담아 분장한 결과물은 엄연히 다릅니다. 뭇 코스어는 이를 '말로 표현할 수 없는 미묘함이지만 확실하게 다르다는 느낌이 있다'고 말하곤 합니다. 뭇 코스어가 말하고자 하는 바가 바로 진(眞)의 유무 여부입니다. 뭇 코스어는 중간자이기에 천명(天命)을 가지고 태어난 사람(性)입니다. 그 낳아준 마음을 알기에 옳고 그름을 본연지성(本然之性)으로 알고 있지요. 마음이 하는 일이 생각이기 때문(心之官則思)이며 그 옳고 그름은 감정을 통해 표현됩니다.

　감정이 과학인 이유가 바로 이것입니다. 나의 감정을 속이면서 혹은 내 감정은 돈만 있으면 된다는 착각에 빠져 나의 본질과 이데아를 담지 않는 코스프레를 하는 행위는 진정한 의미의 코스프레가 아닙니다. 나를 속이지 않고 감정대로 살면서 코스프레하면 그것이 바로 과학적으로 사는 길이고 순수지선(純粹至善)[64]의 본오(本吾)대로 사는 길이며 올바른 분장(善)의 힘을 발휘할 수 있는 길입니다.

[64] 『聖學十圖』「太極圖說」

3. 캐릭터(美)의 힘

코스프레의 마지막 요소는 캐릭터입니다. 이 캐릭터는 나의 이상과 이데아(本음)를 인식(思음)하고 분장이라는 사랑과 고생으로 새롭게 낳은 나만의 캐릭터(現음)입니다. 새로운 캐릭터를 낳는 과정은 코스어의 노력과 정성, 사랑이 들어가기 때문에 아름답고, '사실(眞)의 나'가 현실에 드러나기 때문에 그 모습 또한 아름답습니다.

제가 코스프레의 3요소 중 캐릭터를 '작가가 디자인한 원(原) 캐릭터'가 아니라 '코스어인 내가 코스프레로 낳은 새로운 캐릭터'라 주장하는 이유는 다음과 같습니다.

코스프레는 기존에 작가가 디자인한 캐릭터를 코스어가 재해석합니다. 그런데 중요한 점은 원 캐릭터가 필수조건은 아니라는 점입니다. 원 캐릭터 없이 코스어만의 오리지널(Original) 캐릭터를 낳아 코스프레할 수 있습니다. 저의 코스프레로 예시를 들어보고자 합니다.

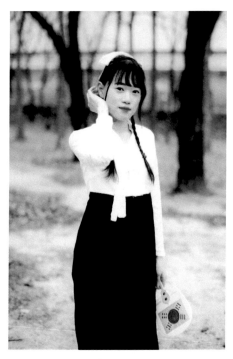

[그림 14] 1919. 2. 28.
전야(全夜)_사진사: 임씨

　　2015년 2월 28일 모 코스프레 동호회에서 촬
영회가 열렸습니다. 저는 다음날이 삼일절인 것
을 생각하여 '1919. 2. 28. 전야(全夜)'라는 주
제로 코스프레했습니다. 흰색 저고리와 검은색

치마를 입어 1919년 당시 여학생의 교복을 표현했고 손에는 태극기가 그려진 부채를 들어 3.1운동을 나타내고자 했습니다. 머리에 단 노란색 리본은 2014년 세월호 사건으로 목숨을 잃은 단원고등학교 학생들을 생각해서였습니다.

3.1운동이 있기 전날 학생들은 어떻게 지냈을까요? 운동에 참여한 학생들은 어떤 학생들이었을까요? 저는 그들의 모습이 현대의 우리처럼 일상을 보내고 또래와 어울리는 평범한 모습이었을 것으로 추측했습니다. 저는 특별하고 초월적인 힘을 가진 초인이 만세운동에 참여한 것이 아니라 선(善)과 의(義)가 무엇인지 아는 사람들이 운동에 참여했고 이들이 영웅이라고 생각합니다. 선(善)과 의(義)는 우주의 탄생부터 지금까지 모든 존재의 본연지성(造化)이기에 1919년의 사람도 현재의 사람도 모두가 영웅입니다.

저는 역사적 사실과 저의 상상·고민으로 전야(全夜)라는 캐릭터를 새롭게 창조했습니다. 독립을 염원한 학생들의 생각과 열정, 세월호 사건으로 시든 꽃다운 청춘들, 그들을 생각하는 저 모두가 아름다움(美)이었습니다.

이렇듯 새롭게 창조한 캐릭터는 어떤 작품을 그린 작가 누구의 캐릭터가 아니라 코스어인 '나'가 사유로 창작하고 코스프레로 잉태하여 낳고 출산한 아름다움을 담은 새로운 나만의 캐릭터입니다. 그러므로 원작의 캐릭터 자체가 코스프레의 필수요건은 아닙니다.

새롭게 창조한 캐릭터의 힘에 대한 또 다른 예시로 가수 이정현을 들 수 있습니다. 이정현은 1999년 '와'라는 곡으로 데뷔했는데 특별한 분장을 하고 무대에 올랐습니다. 그는 동양적 코스튬과 큰 눈이 그려진 부채를 들고 새끼손가락에 마이크 모양을 장착한 캐릭터를 창조해 무대에 올랐지요.

2020년 한 정수기 회사에서 그의 곡을 각색하여 CF를 촬영했습니다.[65] 이 CF에서 이정현은 예전 캐릭터의 특징을 그대로 살렸으며 현 트렌드에 맞춰 분장을 다듬은 정도의 차이만을 보였습니다. 이 CF는 대중에게 폭발적인 인기를 얻었고 정수기 매출은 광고 전보다 4배 급등했습니다.[66] 등장한 지 20년이 지난

[65] W정수기, "이정현-와", https://www.bodyfriend.co.kr/upload/bbs/video/LJ H_wa_1000k_mp4?autoplay=0(검색일: 2020. 8. 27).

[66] 김수경, "바꿔 정수기 다 바꿔!... '탑골가가' 이정현의 외침에 소비자가 응답했다", 『뉴스데일리 경제』,

음악과 무대의 캐릭터가 여전히 사랑받는 이유는
이정현이 무대에서 보여준 그만의 열정과 고생,
사랑으로 낳은 아름답고 새로운 캐릭터에 있습니다.

이정현은 한 언론과의 인터뷰[67]에서 무대의상 비하인드 스토리를 밝혔습니다. '와'로 활동하던 당시 우리나라는 테크노 음악이 유행이었고 세기말이었던 시대적 배경이 겹쳐서 사이버 콘셉트가 정석이었습니다. 천편일률적인 콘셉트에 거부감을 느낀 그는 정반대의 콘셉트로 '와' 무대의상을 준비했습니다. 이 콘셉트는 당시 눈이 그려진 부채와 화장이 무섭다는 이유로 기획사의 반대에 부딪혔습니다. 그러나 이정현은 끝까지 자신의 신념(眞)을 굽히지 않았고 활동 3일 만에 스타덤에 올랐습니다. 그는 자신의 이데아(本吾)를 끝까지 지켰고, 그 이상(造化)을 인식(思吾)하여 자신만의 동양 캐릭터로 낳았습니다(現吾).

그는 성공과 금전을 목적으로 하는 기획사의 '주류

http://biz.newdaily.co.kr/site/data/html/2020/03/31/2020033100288.html(검색일: 2020. 8. 27).

67) 곽현수, "이정현 "데뷔곡 '와', 눈 달린 부채 무섭다고 반대 부딪혀"," 『스포츠동아』, https://sports.donga.com/article/all/20200527/101230832/1 (검색일:2020. 11. 29).

편승하기'에 반대하고 자신만의 신념과 감정을 지켰습니다. 동양 콘셉트가 성공할 것이라는 보장은 눈에 보이지 않았지만, 자신 안에 존재하는 본연지성(本然之性)이 감정으로 알려주는 것을 솔직하게 받아들였고 자신을 믿었습니다(最善). 자신의 개성과 특수성을 한껏 발휘할 수 있는 동양 캐릭터를 선택함으로써 그는 20년이 지난 지금도 대중의 사랑을 받고 있습니다. 이것이 바로 새롭게 해석하고 창조하는 캐릭터의 힘입니다.

제4장 코스프레 다시 보기

제1절 문제 해결하기

제3장까지 정리한 바와 같이 코스프레는 자신의 뚜렷한 철학을 기반으로 '눈에 보이지 않는 본질의 나(本吾)'를 '생각 속의 나(思吾)'가 인식하여 '현실에 표현(現吾)'하는 예술입니다. 이때 분장이라는 노력과 사랑을 통하여 새롭게 창조한 나만의 캐릭터로 자신을 표현하는 것이 이 예술의 특징입니다. 즉 코스프레의 이치는 조화(造化)임을 확인할 수 있었습니다.

이렇게 밝힌 조화(造化)는 제1장에 제시한 코스프레의 이미지를 훼손하는 문제점을 해결하는 열쇠입니다. 그 문제는 다음과 같습니다.

1. 대중이 코스어를 성(性)에 문란한 사람으로 인식
2. 포털사이트에 자동 탑재되는 코스프레 광고가 성인용품 사이트인 것
3. 일부 사람이 코스프레 이미지를 실추하는 점
4. 공공장소에서 코스프레하는 것에 대한 논란

우선 문제점 2번의 경우 여기서 판매되는 의상은 본오(本吾)를 인식하여 나를 코스프레로 현실에 밝히는 것이 목적이 아닙니다. 선정성(煽情性)으로 사람들의 마음을 조장(助長)하여 물건을 판매하려는 금전 취득의 수단입니다. 따라서 이러한 경우는 코스프레 의상 광고라고 할 수 없습니다. '코스프레 의상 광고'가 아니라 '성인용품 광고'로 분류해야 합니다. 그러므로 광고를 제공하는 포털사이트는 해당 업체의 알고리즘에서 '코스프레'를 제외하는 것이 바람직할 것입니다.

3번의 문제는 코스프레하는 사람, '코스어 (cosplayer)'의 의미를 명확하게 정의하면 해결할 수 있는 문제입니다. 코스어는 나의 이데아와 본질의 나(眞, 本吾)를 인식(思吾)하여 코스프레 분장(善, 노력, 사랑)을 통하여 나만의 캐릭터를 창조하는(美, 現吾) 예술 활동을 하는 사람입니다. 그렇기 때문에 자신의 진(眞)을 돈 자리와 바꾸어 금전 취득의 목적으로 코스프레를 수단화하는 사람은 그 행동에 걸맞은 명칭(스트리머, 상업모델, BJ 등등)을 사용해야 할 것입니다.

뭇 코스어가 이러한 철학과 인식으로 코스프레에 대

해 정의하고 알린다면 우리는 더불어 사는 조화(調和)의 공동체이므로 정확한 시기는 확정할 수 없지만 앞으로 대중에게도 우리의 코스프레 철학이 전해질 것입니다. 또한 코스프레에 대한 인식이 자연스럽게 철학에 기반한 것으로 바뀌어 1번의 문제점이 해결될 것입니다.

뭇 코스어는 자신이 누군가에게는 코스프레 문화의 대표자이며 코스프레 문화를 알리는 상징이 될 수 있음을 인식해야 하며 자신의 행동이 코스프레의 사회적 이미지 형성에 영향을 끼친다는 것을 항시 염두 하여야 할 것입니다. 문화(文化)란 함께 교차(調和)하여 만들어가는 조화(造化)이기 때문입니다.

마지막 문제점 4번의 경우 우리는 분장에서 가장 큰 비율을 차지하는 의상에 주목할 필요가 있습니다. 패션용어 중 TPO[68]는 옷은 시간(time), 장소(place), 경우(occasion)에 따라 착용해야 함을 나타내는 단어입니다. 코스프레는 분장으로 자신을 표현하는 예술이기에 TPO에 맞출 필요가 있습니다. 장소, 경우와 관련하여 서선영은 그의 논문 <코스프레의 자아와 사회

68) 패션전문자료사전, "티피오[TPO]", https://terms.naver.com/entry.nhn?docId=288206&cid=50345&categoryId=50345(검색일: 2020. 9. 2).

사이의 갈등 표현에 관한 연구>69)에서 광복절 기모노 코스프레 사건과 서울 양재시민의숲 위령탑 앞 코스프레를 언급하고 있습니다. 두 사건은 이슈가 된 이후 코스어들 사이에 자정적으로 '광복절에는 기모노 코스프레를 하거나 사진을 올리지 말자'70)는 캠페인과 '위령탑은 코스프레 촬영 시 배경에 나오지 않도록 촬영하고, 기념일에는 해당 공원에서 코스프레하기를 지양할 것71)'을 적극적으로 알리고 있습니다. 본연지성(本然之性)에 의해 옳은 것이 무엇인지(善, 仁) 중간자인 우리는 모두 알고 있습니다. 뭇 코스어가 옳은 방향으로 함께 협동한 장기간의 노력 덕분에 더 이상 두 사건과 유사한 상황은 거의 일어나지 않고 있습니다.

저의 코스프레 중 사회적으로 인정되는 상황과 장소에서 시행했던 코스프레 예시를 몇 가지 분석하고자

69) 서선영, "코스프레의 자아와 사회 사이의 갈등 표현에 관한 연구", 국민대학교 석사 학위 논문(2017), pp.52-54.

70) maplerain5, "광복절에 일본 캐릭터 코스프레하는 건 한국인으로서 죄책감이 드니 내일 하겠다.(작성일: 2020. 8. 15)", https://twitter.com/maplerain5/status/1294485328670072833 ?s=09(검색일:2020. 9.2).

71) kisumi_darling, "11월 20일은 KAL858편 보잉707기 폭파사건을 기념하는 날이니 이 위령탑과 삼풍백화점 추모비가 있는 시민의 숲에서 28-29일 코스프레 촬영이 있다면 다른 곳으로 알아보기를 권한다.",https://twitter.com/kisumi_darling/status/6695366062 23646722?s=09(검색일: 2020. 9. 2).

합니다.

첫 번째는 서울특별시에서 주최하고 SBA서울애니메이션센터에서 주관한 '명동 재미로 놀자! 코스프레 촬영회'입니다. 본 행사는 2014~2016년에 개최되었고 남산에 위치한 서울애니메이션센터와 재미로 일대에서 자유롭게 코스프레하는 행사였습니다. 중구청의 후원 아래 해당 도로는 점유 허가가 난 상태였습니다.

**[그림 15] 달려라 하니 선간판 앞 '하니'
코스프레_사진사: 장호민**

저는 2015년 5월 5일 어린이날 재미로 행사에 달려라 하니 코스프레로 참여했습니다. 서울애니메이션센터는 한국애니메이션 만화의 육성과 부흥을 위해 설립한 기관입니다. 이 때문에 재미로 곳곳에는 국산 캐릭터의 선간판과 동상, 벽화 등이 설치되어 있습니다. 그 중 하나가 '달려라 하니' 선간판이었고 재미로 골목은 90년대 느낌의 콘크리트 회색 특유의 분위기가 많았기 때문에 저는 TPO에 맞추어 달려라 하니 코스프레를 선택하였습니다.

이 행사는 코스어 뿐 아니라 일반시민도 많이 참여한 행사였습니다. 저의 코스프레를 매개로 하여 부모 세대가 보고 자란 만화를 자식 세대에 설명하는 모습을 직접 겪으면서 우리나라 캐릭터를 코스프레하는 것과 국산 애니메이션의 부흥이 어떤 의미인지 되돌아보는 계기가 되었습니다.

이러한 이유로 저는 한국 애니메이션 '영심이'를 코스프레하고 2016년 재미로 행사에 참여하였습니다. 옛 전통 놀이가 그려진 센터 앞마당과 가까운 초등학교 앞 한국 애니메이션 벽화 거리에 알맞은 캐릭터라고 판단하였기 때문입니다.

[그림 16] 애니메이션센터 앞 '영심이'
코스프레_사진사:이하제

두 번째는 세종대로 보행 전용거리 코스프레 촬영회
입니다. 이 행사는 2015년 서울특별시에서 주최한 '세
종대로 보행 전용거리 행사'의 일환이었으며 세종대로
광장의 사용 허가를 공식적으로 받고 열린 행사였습니

다. 저는 위 행사가 광화문 앞에서 이뤄지므로 한국만화와 관련된 캐릭터를 코스프레하고자 했습니다. 경복궁과 광화문 사이는 조선총독부 건물이 있었기 때문에 이러한 역사의 장소에서 일본 캐릭터 코스프레는 장소(Place)와 경우(Occasion) 두 가지에 적절하지 않다고 판단했기 때문입니다.

[그림 17] 광화문 앞 '은비' 코스프레_사진사: 두꺼비

[그림 18] 조선어학회 기념탑 앞 '은비' 코스프레_사진사: 두꺼비

최종적으로 선택한 캐릭터는 한국 애니메이션 '은비까비의 옛날 옛적에'의 '은비'였습니다. 선녀 은비는

우리나라 전래동화를 들려주는 캐릭터이기에 광화문 배경에 적절하였습니다. 덕분에 근처 세종로 공원에 위치한 '조선어학회 한글말 수호 기념탑'에서 선진의 한글 수호의 선(善)과 의(義) 덕분에 전래동화가 우리에게 전달될 수 있었던 의미를 되새기며 그 고마움을 코스프레로 전할 수 있었습니다.

위와 같은 저의 예시를 통하여 TPO에 알맞은 코스프레를 했을 때 제가 저로서 올바르게 설 수 있음을 알 수 있었습니다. 코스프레는 삼오(三吾: 本吾, 思吾, 現吾)와, 함께 살아가는 사람들과, 현실의 장소가 모두 어우러지는 교차 속에서 꽃피는 예술입니다.

제2절 한요진의 코스프레 다시 보기

위의 연구를 통하여 평소 마음속에 담고 있던 코스프레에 대한 문제점을 해결하였습니다. 문제해결은 새로운 의문의 시작입니다. 제2절에서는 저에게 코스프레는 어떤 의미인지, 코스프레가 저의 인생에 어떤 영향을 끼쳤는지 반추하고자 합니다.

저는 처음에 코스프레를 모방으로 시작했습니다. 만

화 캐릭터가 되어보고 싶어 캐릭터의 겉모습을 흉내 내었지요. 저는 청소년 시기에 모방을 통하여 또래 집단과는 다른 저만의 특수성을 코스프레로 찾았습니다. 같은 학년 중 코스프레하는 학생은 저를 포함하여 단 3명이었기 때문에 소수라는 점에서 저 스스로가 귀하고 특별했습니다. 저는 또래와는 차별화된 취미로 의상 제작과 캐릭터가 되는 분장을 하고 놀면서 자신감을 찾았습니다.

성인이 되어 본격적으로 코스프레를 취미생활로 즐겼습니다. 이때 저는 코스튬을 전적으로 스스로 제작했습니다. 더불어 의상과 소품에 관한 고민과 관심도가 높아졌습니다. 캐릭터의 성격을 더 자세히 들여다보며 분석하기 시작했고 그 결과를 의상에 반영하고자 했습니다. 남들과 같은 캐릭터를 코스프레 하더라도 저만의 어떤 것이 코스튬에 드러났으면 하는 마음이 강했습니다. 옷을 퍼즐처럼 나누어 제작하여 여러 디자인으로 응용할 수 있도록 만들거나 마술 기법을 응용하여 의상 변신을 현실에서 구현화 하기도 했습니다. 실험정신과 도전정신이 불타올랐습니다.

저만의 코스튬, 저만의 코스프레에 집중하다 보니 행

사장에서 다른 코스어와 캐릭터가 겹치는 일을 꺼리게 되었습니다. 원작 캐릭터가 동일할 경우 스스로 다른 코스어를 비교하는 것을 피하고 싶었습니다. 이러한 일을 사전에 막고자 행사장에 참여하기 전에 다른 사람과 겹치지 않는 캐릭터를 선택하는 일에 노력을 많이 들였습니다. 디즈니[72] 캐릭터 테마 촬영회에 슈렉[73]의 피오나 캐릭터를 코스프레하거나(디즈니의 <겨울왕국>이 출시되기 전이라 제 성격에 맞지 않는 유약한 공주 캐릭터밖에 없었던 이유가 컸습니다.) 최신 유행 캐릭터가 아닌 제가 좋아하는 고전 캐릭터를 선택하는 일이 빈번했습니다.

역설적이게도 희귀한 고전 캐릭터를 코스프레하다 보니 해당 작품을 아는 사람을 만나면 매우 반가웠습니다. 같은 캐릭터 혹은 같은 원작을 코스프레하는 사람을 만나면 더욱 반가웠습니다. 이런 경우, 행사장에서 즉석에서 팀 코스프레가 이루어지는 경우도 있었습니다. 약속된 팀 코스프레가 아니라서 금방 헤어지긴

72) 월트 디즈니(Walter Disney). 다량의 세계 명작을 애니메이션으로 제작한 회사로 <겨울왕국>이 등장하기 전까지 대부분의 여주인공은 왕자님을 기다리는 '공주' 캐릭터였다.
73) 디즈니의 라이벌 회사 드림웍스(DreamWorks)의 애니메이션. 기존의 '공주' 캐릭터와는 다른 새로운 개념의 공주 캐릭터 '피오나'가 등장한다.

하지만 이런 예상치 못한 즐거움 덕분에 더욱 코스프레에 빠져들었지요.

행사장에서 같은 취미를 가진 친구들을 만나는 일은 즐거웠습니다. 서로 정성스럽게 준비한 코스튬을 입고 행사장에서 만나 안부를 물으며 같은 취미에 대한 대화를 나누는 일은 매우 행복한 일이었어요. 오늘 처음 만난 사람도 10년 넘게 알아 온 것 같은 친근함을 느낄 수 있는 경우가 많았습니다. 좋아하는 분야가 비슷하면 서로 어울리기 쉬웠어요. 학교는 또래와 어울려 사회생활을 배우는 곳이고 코스프레 행사장은 다양한 나이의 사람들과 어울려 사회생활을 배우는 교육의 장이었습니다.

코스프레도 유행이 있습니다. 시기마다 큰 인기를 얻는 애니메이션 혹은 영화 작품의 등장은 뭇 코스어의 코스프레를 이끕니다. 작품의 유명세만큼 동일 작품을 코스프레하는 코스어가 많아지고 시장에 유통되는 의상 또한 많아집니다. 그에 반하여 저는 유행하는 작품보다 제가 유년 시절 보고 자란 작품 위주로 코스프레했습니다. 신작 애니메이션 혹은 영화를 일부러 찾아보지 않은 점도 있었고 코스프레 자체가 추억 속의 저를

꺼내어 들여다보고 현재의 저를 더 성장하도록 하는 교차의 의미가 크기 때문이었습니다.

최근 사람들 사이에 90년대 감성 레트로가 유행하면서 브랜드사와 90년대 애니메이션의 협업이 다량 이루어졌습니다. 액세서리 브랜드 O.S.T와 애니메이션 <카드캡터 체리>의 협업, 브랜드 CLUE의 <웨딩피치> 협업이 그 예입니다. CLUE는 2020년 애니메이션 <천사소녀 네티>와 협업하여 제품을 출시했습니다.

저는 출시 전에 해당 작품의 캐릭터 의상을 만들어 코스프레[74]했습니다. 어릴 때 재미있게 시청했던 작품이었고 대학 시절 해당 작품의 교복을 코스프레 했지요. 나중에 주인공의 변신복도 코스프레 하겠노라고 마음먹고 있었는데 협업 소식이 들려 이전의 추억과 마음이 상기되어 실행에 옮겼습니다. 좋아하는 마음을 나의 스타일로 가득 담아 원작 일러스트와는 다르게 레이스 원단과 세무 원단을 포인트로 의상을 제작했습니다. 소품 요술봉과 브로치 장식에도 공을 많이 들였습니다.

74) 제1장 제1절 p.5의 [그림 1] 참고

저는 해당 코스프레 사진을 SNS에 올렸는데 CLUE 마케팅팀이 의상 대여 협찬을 요청했습니다. 저는 CLUE의 요청을 상품 판매에 두지 않고 어릴 적 추억을 가진 소비자와 그들의 추억을 CLUE가 교차한다는 쪽에 무게를 두었습니다. 금전적 보수 대신 추억에 동참하는 의미로 해당 제품의 일부를 보답으로 받았습니다. 저의 코스튬은 CLUE의 제품 홍보 사진의 일부로 사용되었습니다. 처음으로 코스프레를 주제로 기업과 협업을 한 것이었기에 이 경험은 꽤 인상 깊은 사건으로 꼽힙니다.

코스프레를 기반으로 새로운 분야에 도전한 일도 있습니다. 저는 우리나라 전통복 한복에 관심이 많습니다. 대학을 휴학하고 서울중부기술교육원에서 한국의상과를 다니며 한복 제작을 배웠습니다. 평소에 직접 지은 생활한복을 입는 경우도 많습니다. 일상생활에서 편하게 입을 수 있는 한복이 좋아 늘 편리성을 우선하여 디자인하였습니다.

코스프레는 보통 애니메이션 혹은 만화를 기반으로 하는 경우가 대부분입니다. 인기 있는 애니메이션이 일본의 것인 경우가 많아 코스프레도 일본 캐릭터를 하

게 되는 경우가 열에 아홉입니다. 좋아하는 일본 작품의 캐릭터 의상을 생활한복에 담아보면 어떨까 하는 아이디어가 떠올랐고 곧 실천에 옮겼습니다.

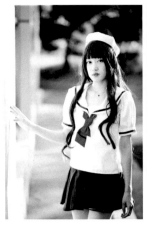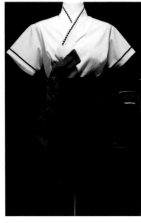

[그림 19] 카드캡터 체리 지수 코스프레_ 사진사: 마이가더

[그림 20] 카드캡터 체리 교복 모티브 한복

저는 애니메이션 <카드캡터 체리>의 의상 몇 가지를 생활한복으로 디자인했습니다. 캐릭터의 여름 교복은 허리 치마 한복으로, 시그니처 의상은 통치마 한복으로 각각 디자인하였습니다. <카드캡터 체리> 동인 행사75)에 이 의상을 선보였는데 생각보다 많은 사람이

관심을 보였고 맞춤 의상 문의를 받기도 하였습니다. 평소 코스프레를 하고 있었기 때문에 시도할 수 있는 전통과 코스프레를 교차하는 도전이었습니다. 단발성으로 끝나지 않도록 꾸준히 캐릭터의 의복을 저만의 한복으로 해석하여 디자인할 예정입니다.

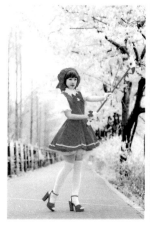

[그림 21] 카드캡터 체리 1기 오프닝 코스프레_사진샤: 사과여우

[그림 22] 카드캡터 체리 1기 오프닝 의상 모티브 한복

저는 코스프레를 단순한 따라하기로 시작했습니다.

75) 애니메이션 <카드캡터 체리> 온리전 '별 하나 릴리즈, 별 둘 세큐어!'(2020. 2. 15)

그러나 활동을 거듭할수록 코스프레 덕분에 내 안의 나(本吾)를 고민하고 발견할 수 있었습니다. 또한 발견한 나(思吾)를 생각 밖으로 꺼내 표현할 수 있었습니다(現吾). 현실로 발한 나는 코스프레하는 찰나에만 존재하는 것이 아니라 밖으로 발한 그 상태 자체로 존재하게 되었습니다.

그리고 과거의 나와 현재의 나를 되돌아보며 미래의 내가 앞으로 어떻게 살아가야 할지 방향성을 정할 수 있었습니다. 방향을 정함에 있어서 코스프레는 매번 새로운 무언가를 만든다는 의미에서 도전정신을 일깨웠습니다. 수백 번의 도전은 코스프레를 넘어 일상과 학업에도 영향을 끼쳤습니다. 새로운 무언가를 배우는 것을 두려워하지 않게 되었습니다. 또 관중이 많은 무대에 서는 몇 번의 경험이 도움이 되어 많은 사람 앞에서 발표하는 등의 상황이 점차 익숙해졌습니다.

저는 코스프레와 교차하여 저를 들여다보며 성장했고 이는 곧 코스프레 자체를 돌아보는 계기가 되었습니다. 대한민국에서 코스프레 문화가 발전한 지 30년이 넘었는데 여전히 서브컬처 혹은 단순한 따라 하기, 쇼하기 등으로 홀대받는 것은 옳지 않다고 생각했습니

다. 초창기 코스프레는 일부 사람들의 취미였지만 현재는 일상에서 쉽게 접근할 수 있는 대중문화로 자리 잡았습니다.

저는 코스프레가 각자 자신의 본질(三폼)을 분장에 담아 세상과 소통하는 '예술' 활동이라고 생각합니다. 코스프레에 천지조화(造化)와 삼재(三才)라는 보편이 있기에 우리는 코스프레하며 밝아지고, 밝아지기에 일부의 취미에서 대중의 취미로 의미가 확장했습니다. 많은 사람이 코스프레하는 문화로 사회 분위기가 바뀌었고 결국 예술의 단계까지 왔습니다. 코스프레는 많은 사람이 자신의 본연지성(本然之性)을 돌아보는 계기가 되었습니다. 우리가 모두 밝아지는 문화가 바로 코스프레 예술입니다.[76]

저는 코스프레의 특징이라 할 수 있는 도전정신 덕분에 코스프레가 예술임을 만인에게 알리고 싶은 바람이 생겼습니다. 이를 위해 코스프레의 본질적인 의미를 알아야 했고 코스프레의 철학적 정의가 밑바탕이 되어야 했습니다. 그러나 저는 철학을 연구한 경험이 없고

76) 조중빈, 『자동중용』(부크크, 2018), p. 176. 明則動 動則變 變則化 唯天下至城 爲能化

철학이 무엇인지도 모르는 무지자(無知者)였습니다. 배움이 필요했기에 대학원에 진학하였습니다. 중간자로서 앎의 상태에 도달하고자 본연지성(本然之性)이 발동한 것입니다. 코스프레가 아니었다면 아마도 저는 내가 누구인지, 무엇을 원하는지조차 인식하지 못하고 하루하루 주어진 현실에 만족하며 살았을 것입니다.

[그림 23] 북크루 작가소개 배너

대학원에 진학한 이후 저의 코스프레 경험을 담은 글을 작성하여서 한 출판사에 투고했고 출판계약을 맺었습니다. 대학원 진학 전에 출연한 방송 프로그램이 도움이 되었고 코스프레라는 소재 자체가 출판계에서는 흔한 아이템이 아니었기에 가능한 일이었습니다. 이 원고는 공공도서관 독립 출판 수업을 들으며 작성했는

데, 그때 수업을 맡은 『아무튼 망원동』의 저자 이동섭 작가의 도움으로 한 사이트에 예비 작가로 등재될 수 있었습니다.

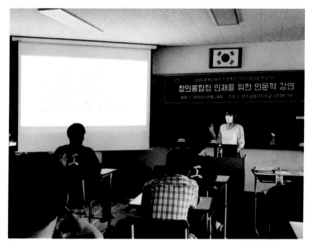

[그림 24] 청주공업고등학교 코스프레 철학 특강

그리고 2020년 9월 청주공업고등학교에서 고등학교 1학년을 대상으로 인생 첫 코스프레 철학 강의를 진행했습니다. 학생들은 게임을 매개로 코스프레를 접한 경우가 많아 코스프레에 대해 긍정적인 반응을 보였습니다. 코스프레가 무엇인지 기존의 정의를 알고 있었습니다. 저는 학생들에게 게임 캐릭터의 소유와 성장

을 빗대어 저의 코스프레 철학을 전달했습니다. 수업하면서 학생들이 친숙해 하는 코스프레가 무엇인지 알수 있었고 저의 부족한 부분이 무엇인지를 깨닫고 반성할 수 있는 시간이 되었습니다.

제 인생이 눈에 띄게 바뀐 것은 근 2년 정도입니다. 그러나 현상에 나타나기 전에 이미 제 안에서는 수많은 일들이 일어나고 있었습니다. 본질의 나(本吾)와 생각하는 나(思吾)가 코스프레로 계속 교차해왔습니다. 코스프레가 무엇인지 고찰하지 않고 눈에 보이는 현상으로서의 코스프레만 좇았다면 아마도 저는 여전히 코스프레를 취미의 대상으로만 삼았을 것입니다. 그러나 저는 코스프레로 나의 본질을 보았기 때문에 이 문화를 가벼이 여기거나 단순한 취미로 남겨두지 않고 예술로 확장하여 인식했습니다. 덕분에 저는 아무도 가지 않은 길을 가는 중입니다.

저는 코스프레와 교차하여 매일 새롭게 태어납니다(現吾). 분장으로 코스프레를 하는 것만이 코스프레는 아닙니다. 저는 매일 저의 본오(本吾)를 인식하고 새로워집니다. 그간 인식하지 못했던 저를 인식하고 매일 새롭게 태어납니다. 우리는 매일 부활하는 삶을 살고

있으며 그것이 조화(造化)의 이치이자 코스프레의 이치입니다. 저는 매일 코스프레와 교차하여 새로운 것을 꽃피웁니다. 그것이 저의 인생이고 코스프레가 저 자신을 알도록 도운 인식(思品)의 결과입니다.

제3절 철학에 기반한 코스프레 사례

제3절에서는 앞서 정리한 코스프레 철학 개념이 보편인지 사실을 확인하기 위해 여러 사례를 분석해보겠습니다.

1. 코스프레 적금요정-KBS 프로그램 김생민의 영수증 14회

저는 2018년 KBS 프로그램 김생민의 영수증에 사연을 제보했습니다. 코스프레 연구자가 되는 꿈을 위해 적금을 어떻게 계획해야 할지 도움을 받고자 함이었습니다. 상담을 위한 저의 재테크 방법과 소비와 연관된 취미 코스프레가 소개되었습니다.

저는 월급이 많지 않았기 때문에 현실의 한정된 재

화를 가지고 내가 누구인지 '나(本喜)'를 드러낼 수 있는 코스프레 방법을 찾기 위해 최선(最善)을 다했습니다. 노력과 사랑의 결과 나만의 새로운 캐릭터를 코스프레로 창조하였습니다. 저의 코스프레가 원작과 100% 일치하는 모습을 보이지 않는 이유는 저만의 철학을 담아 만든 새로운 창조물이기 때문입니다.

방송 진행자분들은 저의 작품을 입고 직접 코스프레하며 이 문화에 대한 긍정성을 시청자께 소개했습니다. 방송 이후 여러 SNS를 통하여 대중들의 반응을 살펴볼 수 있었습니다. 사람들은 일과 취미를 열심히 하는 저의 모습을 응원하기도 하고, 한 네티즌의 부모님께서 사연을 보고 코스프레에 대한 인식이 바뀌었다는 피드백을 코스어가 올리기도 했습니다. 시청자의 의견 대부분이 긍정적인 내용이었습니다. 그 이유는 저의 코스프레 철학이 가진 선(善)이 시청자에게 전달되었기 때문입니다. 전달된 이유는 저의 특수성 안에 담은 선(善)이 모든 사람의 마음속 선(善)과 일치하는 보편이기 때문이고 사람의 선(善)함이 진리이며 본성(造化)이기 때문입니다.

2. 의정부고등학교 졸업사진

　　의정부고등학교는 우리나라 졸업사진 문화의 흐름을 코스프레 졸업사진으로 바꾼 대표주자입니다. 2009년경부터 소규모로 코스프레 졸업사진을 찍기 시작하였고 2014년에는 이 졸업사진 문화가 의정부고등학교의 전통으로 자리 잡아 여러 매체에 소개[77]되었습니다. 인기에 힘입어 2016년 8월 '의정부고등학교 졸업사진 레展드' 전시회[78]를 열었습니다. 2021년 현재 코스프레 졸업사진은 대한민국 졸업사진 문화로 확대되었습니다.[79]

　　의정부고등학교의 코스프레 졸업사진이 대한민국 졸업사진의 흐름을 바꾸게 된 이유는 코스프레 철학 때문입니다. 졸업사진은 '나'가 누구인지를 담는 기록물입니다. 의정부고등학교는 졸업사진을 '학생으로서의

77) 최훈진, "고교 새 졸업 트렌드… 가발 쓰고 웃통 벗고 엄숙한 '졸사' 필요 없어요.", 『서울신문』 (2014. 2. 24), 11.

78) 민경호, "재치만점 '의정부고 졸업사진' 전시회 열린다", 『SBS』 (2016. 8. 3), http://news.naver.com/main/read.nhn?mode=LSD&mid=sec&sid1=001&oid=055&aid=0000437003(검색일: 2020. 8. 29).

79) 문혜령, "코스프레 파티?… 달라진 고교 졸업사진 풍경". 『매일경제MBN』 (2018. 5. 31), https://mk.co.kr/news/society/view/2018/05/346742/ (검색일: 2020. 8. 29).

나(現吾)를 담는 기록물'에서 '존재로서의 나(本吾)가 누구인지 근원을 담는 예술'로 코스프레의 영역을 확장했습니다.

2020년 의정부고등학교 10명의 학생이 대한민국 임시정부를 콘셉트로 코스프레했습니다. 백범 김구를 코스프레한 학생은 한 언론과의 인터뷰에서 코스프레 준비 과정을 밝혔습니다. 대한민국역사박물관에 전화하여 대한민국 임시의정원 태극기 이미지 정보를 얻었고 진관사에 문의하여 태극기의 이미지를 얻었다고 합니다.[80] 저는 이 모습에서 이들이 국가 독립을 상징하는 태극기가 의미하는 진(眞)을 알고 코스프레 분장 준비에 최선(最善)을 다하는 모습을 확인할 수 있었습니다.

이 학생은 독립운동가를 코스프레하는 것에 친구들 모두 무거운 책임감을 느끼고 있고 졸업사진을 의미 있고 뜻깊게 마무리하고 싶었다고 심정을 밝혔습니다.[81] 이들은 독립운동가를 존경하고 그들의 이념에

80) MBCNEWS, "'싹쓰리'에서 김구 선생까지...재치만점 졸업사진," https://youtu.be/D9f3C-w-xPY(검색일: 2020. 11. 29).

81) NTD Korea, "독립운동가 분장하고 졸업사진 찍은 의정부고 학생들, '표창장'받는다," https://post.naver.com/viewer/postView.nhn?volumeNo=29059000&memberNo=39207624&vType=VERTICAL(검색일 2020. 11. 29).

헌정을 담아 자신들만의 분장으로 코스프레했습니다. 우리는 코스프레가 디에게시스(diegesis)인 것을 이 학생들의 코스프레로 다시 한번 확인할 수 있습니다.

의정부고등학교장 이명호는 국가보훈처가 독립운동가 코스프레를 한 10명에게 표창을 수여했다는 소식을 블로그 '하늘공간'을 통해 전했습니다. 이슈가 된 졸업사진 덕분에 발령 초년부터 7~8월이면 언론사와 경쟁하며 졸업사진 촬영을 진행했고 민원을 해결해야 하는 일도 많았다는 그간의 어려움을 담담히 밝혔습니다. 독립운동가 코스프레 같은 좋은 일로 사진을 찍는 것은 언제든 환영할 일이나 논란이 되는 코스프레에 대해서는 마음이 아팠다고 그간의 심정을 밝혔습니다.[82]

저는 위 내용을 통하여 의정부고등학교가 학생 자신의 철학, 이념, 이데아(眞)를 인식하지 못한 채(無知) 미메시스로 코스프레하는 것을 걱정 어린 시선으로 보고 있음을 알 수 있었습니다. 또한 본질로서의 내가(本吾) 누구인지 인식하고(思吾) 코스프레하는 쪽(現吾)으로 학생들을 이끌고 있음을 확인할 수 있었습니

82) 이명호, "2020년 의정부고 졸업사진(김구선생님과 독립운동가)," 「하늘공간」 http://blog.daum.net/mh5812/123(검색일: 2020. 11. 29).

다. 자신의 본오(本吾)를 인식하고 디에게시스로 코스프레한 10명의 학생은 자신과 공동체와 대한민국을 감동하게 했습니다.

진(眞)이 제자리를 지키면 코스프레는 선(善)으로 도달할 수밖에 없습니다. 코스프레가 역사와 철학의 예술인 것을 국가가 인정하도록 본연지성(本然之性)을 바로 세운 의정부고등학교 학생들은(美) 대한민국 코스프레 역사에 길이 남을 것입니다.

3. 부산 동성초등학교 온라인 개학식

2020년 코로나19[83])로 인하여 초·중등학교의 개학이 4월 6일로 연기되었으며 온라인 개학을 하였습니다.[84]) 부산 동성초등학교는 온라인 개학식의 일부 순서를 애니메이션 〈겨울왕국〉 코스프레[85]) 영상으로 진행했습니다.

83) 2019년 말 중국 우환에서 시작된 호흡기 증후군으로 이듬해 전 세계에 이 바이러스가 퍼졌다. 2020년 3월 세계보건기구(WHO)는 코로나19에 대해 팬데믹을 선언했다.
84) 이유진, "사상 첫 '4월 개학'…3월24일→4월6일로 2주 추가 연기", 『한겨레』 (2020. 3. 17), http://naver.me/5ZTLOUE5(검색일: 2020. 8. 29).
85) 동성초등학교 유튜브 채널, "부산 동성초등학교 온라인 개학식 이벤트 영상(엘사 교장선생님 Full version)", (검색일: 2020. 4. 18).

동성초등학교 측은 언론과의 인터뷰를 통해 코로나로 지친 학부모와 아이들에게 즐거움과 의미 있는 메시지를 전달하고자 겨울왕국 코스프레 영상을 제작하게 되었다고 계기를 밝혔습니다. 학교에 아이들이 없는 쓸쓸함과 일상의 소중함을 담은 이 영상은 여러 언론사를 통해 큰 화제를 모았습니다.

동성초등학교 교사는 학생이 '나(性)'를 알아가는 방법(道)이 교육(敎)임을 알고 있으며 그 교육은 즐거움(善)이 바탕이 되어야 하는 학교 존재 이유(사실)를 알고 있습니다. 그러나 코로나19 사태로 인하여 학생의 등교가 불가하고 그 결과 당연한 이치(造化)를 현실에 드러낼 수 없었지요. 그 때문에 이들은 현실과 사실을 담기에 가장 적절하다고 판단한 <겨울왕국> 애니메이션을 코스프레하여 한 편의 뮤직비디오를 완성했습니다. 이 뮤직비디오는 여러 교사의 노력과 고생의 교차이며 그들이 자기 일과 아이들을 사랑하는 마음을 담아 새롭게 낳은 아름다운 창조물입니다. 이 창조물이 많은 사람의 감정을 움직인 이유는 그 안에 조화(造化)가 담겨있기 때문입니다.

4. 코스프레 크리에이터 SAIDA의 클래스101 드레스 수업

　클래스101은 온라인 수업 플랫폼입니다. 수업에 필요한 재료를 택배로 제공하여 수강생이 원하는 시간·장소에서 수강할 수 있도록 서비스를 제공하고 있습니다. 코스프레 크리에이터 사이다는 이 플랫폼에 나만의 커스텀 드레스 만들기 클래스를 개설했습니다.[86] 한 초등학교 6학년 학생은 의상을 만들고 싶은 마음에 엄마를 졸라 수강 신청을 했다며 자신이 완성한 드레스 리본을 사진 찍어 후기를 올렸으며 클래스 후기 전체 103건의 수강생 만족도는 100%를 기록하고 있습니다.

　사이다는 크리에이터가 된 동기를 한 잡지사의 인터뷰[87]를 통해 설명했습니다. 코스프레는 오랜 기간 좋아한 취미이기 때문에 촬영과 준비 과정이 힘들어도 고통이 아닌 기대와 즐거움이 더 크다고 평소 생각을 인터뷰로 밝혔습니다. 또한 좋

86) 클래스101-SAIDA, "누구나 상상을 현실로 만들 수 있어요, 나만의 커스텀 드레스 만들기", https://class101.net/products/leyK9ik V41eGCCjACVok(검색일: 2020. 8. 28).
87) Magazine amateur, "SAIDA의 상상은 현실이 된다", https://101.gg/33viJfc(검색일: 2020. 8. 29).

아함보다 더 중요한 것은 '나' 자신이란 생각이 들어 원작보다 '나'의 상상력이 더 많이 담긴 콘텐츠를 만들겠다는 목표가 생겼다고 합니다. 하여 '나만의 것'을 담을 수 있는 의상 제작 과정을 영상 콘텐츠로 담아 활동을 지속하고 있으며 이 활동의 연장선으로 클래스101의 드레스 수업을 개설했습니다.

저는 그의 인터뷰에서 코스프레의 3요소를 발견할 수 있었습니다. 원작보다 '나'의 상상력을 더 담으려는 '사람(眞)'과 그 생각을 담아내기 위해 힘든 과정으로 의상을 제작하고 촬영하는 '분장(善)', 그리고 자신만의 상상력과 분장을 통해 만든 새롭고 아름다운 캐릭터(美)가 바로 코스프레의 3요소입니다.

크리에이터 사이다의 코스프레는 그만의 특별함 속에 우리가 모두 공감할 수 있는 조화(造化)가 있었습니다. 그렇기 때문에 많은 사람이 그것에 깨달음을 얻고 함께 조화(調和)하여 각자만의 특별함을 드레스에 담고자 온라인 수업을 들으며 도전하고 있지요. 본 클래스는 코스프레 철학(性)이 앞으로 나아갈 길(道)에 교육(敎)이 있음을 보여주는 좋은 예시입니다.

5. 빈 아이솔레이션 아우팅 (Bin Isolation Outing)

코로나19 사태로 인하여 호주는 2020년 3월 말 봉쇄령[88]을 내렸습니다. 호주 주민은 외출의 기회가 줄었고 집안에 머물러야 했습니다. 호주의 유치원 교사 대니얼 애스큐(Danielle Askew)는 격리로 인하여 쓰레기를 버리러 나가는 짧은 외출 시간을 기뻐하는 친구에게 코스튬을 입고 나갈 것을 권하였고 각자 찍은 사진을 SNS에 올렸습니다. 이 사진을 시작으로 호주에서는 '빈 아이솔레이션 아우팅(Bin Isolation Outing)'[89]이 유행했습니다. 대니얼은 2020년 3월 28일 facebook에 해당 명의 그룹을 개설했으며 약 100만 명이 그룹에 가입하였습니다.[90]

전염병의 유행에도 웃음을 잃지 말자는 창시자의 선

88) YTN, "해외 연고 없는 한인들, 코로나19 봉쇄령에 '혼란'", http://news.naver.com/main/read.nhn?mode=LSD&mid=sec&sid1=001&oid=052&aid=0001420991(검색일: 2020. 8. 29).

89) 비디오머그, "'코스프레하러 쓰레기 버립니다'…요즘 같이 외출이 귀해지면 이렇게 됩니다.", https://youtu.be/a4hYmH9sw3E(검색일: 2020. 7. 16).

90) facebook, "Bin Isolation Outing", https://www.facebook.com/groups/306002627033697/(검색일: 2020. 8. 27).

(善)한 철학이 사람들에게 전달되어 함께 어려움을 이기는 원동력이 되었습니다. 어려움을 즐겁게 이기려는 사람들의 철학이 쓰레기를 버리는 날 유쾌한 '나(本吾)'를 표현하기 위한 '분장'으로 이어졌습니다. 쓰레기를 버리러 외출하는 그동안은 유쾌한 '나(思吾)'를 '분장'으로 표현하여 새로운 캐릭터의 '나(現吾)'가 세상에 등장합니다. 새로운 캐릭터가 등장하는 이 시간에 사람들은 '나(本吾)'의 유쾌함과 존재에 대한 영원성을 확인합니다. 확인한 나의 영원성으로 자신을 응원하여 격리 상태를 즐깁니다. 이러한 과정이 빈 아이솔레이션 아우팅의 조화(造化)입니다.

6. 유튜버 RuRu

유튜버 루루는 'Ru's Piano'채널[91])을 운영하고 있습니다. 일본 애니메이션 음악을 피아노로 편곡하는 콘텐츠를 제작하는 크리에이터입니다. 그는 초기에 일상복을 입고 직접 편곡한 애니메이션 주제곡을 피아노로 연주하는 영상을 제작했습니다. 연주 콘텐츠의 인기가 많아지면서 연주곡의 원작 캐릭터 코스튬을 입고 연주하는 영상

91) RuRu, "Ru's Piano", https://www.youtube.com/c/RusPiano/videos (검색일: 2020. 8. 29).

을 업로드하기 시작했습니다.

　루루는 원곡 애니메이션을 자신만의 스타일로 편곡하여 새로운 음악으로 창조했습니다. 음악은 물적 형태가 없기 때문에 정신과 가장 가까운 예술이라고 하는데, 이 정신의 창작물을 코스프레를 통해 자신만의 캐릭터로 현실화(現吾)하였습니다. 관객은 그의 연주 영상을 듣고 보며 자신이 생각하는 원작품의 진리를 떠올립니다. 루루는 정신과 육체의 두 창작물을 하나로 교차하여 그만의 특별하고 새로운 예술을 만들었습니다. 관객은 그의 새로운 창작물 덕분에 자신을 돌아봅니다. 그의 작품은 보편(造化)을 특수(個性)로 담은 예술 활동입니다.

　우리는 위의 6가지 사례를 통하여 코스어가 자신만의 철학으로 새롭게 창조한 캐릭터가 대중의 마음을 움직인다는 사실을 확인할 수 있었습니다. 마음의 움직임은 감정이 발현한 것이며 감정이 움직이는 이유는 코스프레가 담고 있는 철학과 감정의 조화(造化)가 사람의 마음과 교차했기 때문입니다. 이것으로 우리는 코스프레의 3요소와 철학이 대중의 마음마저 아우르는 보편임을 확인할 수 있습니다. 이 보편의 코스프레는

조화(造化)이기에 과거에도 그랬고 현재도 그러하며 앞으로도 동일한 방향으로 나아갈 것입니다.

제5장 결론 및 코스프레가 앞으로 나아가야 할 방향

코스프레는 만물이 자신을 기준으로 아름다운 것과 교차하여 새로운 무언가를 낳는 조화(造化)에서 시작합니다. 코스프레는 내 존재의 본질(眞)을 발견하고 노력과 사랑의 분장(善) 과정과 교차하여 아름다운 나만의 코스프레 캐릭터(美)를 낳습니다. 그러므로 코스프레는 자신의 본질(idea)을 발현하는 디에게시스(diegesis, 자기서사)의 문화이며 삼오(三吾: 本吾, 思吾, 現吾)가 교차하고 나와 작품이 교차하며 작품과 관객의 교차를 돕는 교차예술입니다.

코스프레는 인류의 탄생부터 현재까지 발달한 모든 문화와 예술을 포괄합니다. 코스어는 자신의 본오(本吾)를 인식하고(思吾) 새로운 캐릭터로 창조하므로(現吾) 자신만의 철학을 연구하고 실천하는 철학가입니다.

우리는 매일 코스프레 합니다. 매일 새로운 나를 인식하고 드러내기 때문입니다. 매일 내가 의식하고 있지 못했던 본오(本吾)를 인식하고(思吾) 인식한 나의 본

질, 이데아를 밖으로 밝힙니다(現품). 어제의 나와 오늘의 나가 다릅니다. 나의 본질을 들여다보고 인식하는 것, 이것이 바로 코스프레의 핵심입니다. 우리는 기존 코스프레의 정의를 철학의 관점에서 재해석한 새로운 코스프레의 정의로 갱신해야 합니다.

저는 뭇 코스어가 새로운 코스프레의 정의를 알고 스스로 예술가임을 자각하여 코스프레에 임하는 것이 필요하다고 생각합니다. 이 자각은 나 하나가 누군가에게는 문화 자체의 대표자가 될 수 있다는 사실입니다. 그렇기 때문에 올바름(善)과 윤리적인 태도로 코스프레에 임해야 하는 것입니다.

그러므로 뭇 코스어에게 코스프레의 새로운 정의를 널리 알림으로써 코스어 스스로 철학가이자 예술가임을 자각하는 준비 단계가 필요하다고 주장하는 바입니다. 또한, 위와 같이 정의한 코스프레를 많은 대중이 알 수 있는 장을 열어야 올바른 코스프레 예술이 자리매김할 수 있다고 생각합니다. 따라서 코스프레 철학을 알릴 수 있는 체계적인 강연과 교육이 필요하다고 주장하는바 입니다.

저는 앞으로 코스프레 철학 교육 계발에 매진할 것입니다. 나아가서 우리나라 코스프레의 역사를 정리하여 체계적인 코스프레 교육이 이루어질 수 있도록 할 계획입니다.

코스프레는 좋아하는 사람들 사이에서 자연적으로 발생하였고 소규모의 동인 문화에서 대중문화로 확대되었습니다. 문화에서 예술로 자리매김한 코스프레는 이 예술을 전문적으로 연구하고 대변할 학자가 필요한 상태에 도달했습니다. 저는 코스프레를 학문적으로 접근하고 연구하는 연구자가 될 것이며 이것이 제가 생각하는 코스프레가 앞으로 나아가야 할 방향입니다.

제6장 에필로그

논문이 통과되고 얼마 지나지 않아 SNS에서 한 글을 보게 되었습니다. 한 코스어가 말하기를 자신은 코스프레를 좋아하지만, 자신이 생각하는 코스프레의 의미가 사람들 사이에 너무 왜곡되어서 코스프레라는 단어를 쓰고 싶지 않다는 말이었습니다. 꼭 대학생 때의 제 모습을 보는 것 같았습니다.

제가 생각하는 코스프레에 대한 의문은 해결이 되었습니다. 그런데 과연 제 말에 사람들이 귀 기울여줄까? 라는 의문이 생겼습니다. 제가 낸 결론을 다른 사람들에게 어떻게 전달을 해야 하는가에 대한 새로운 문제가 시작된 것입니다. 정리한 내용을 바탕으로 대중에 내용을 전달을 해야 하는데 전달할 장소, 플랫폼, 미디어가 마땅치 않았습니다. 독립출판을 선택한 이유가 이것입니다. 학교 도서관에 코스프레 철학에 관련된 책이 비치되면, 코스프레에 관심 있어 하는 학생들이 한 번이라도 보지 않을까? 하는 생각이 들었습니다. 그런 의미에서 이 글을 읽어준 당신께 다시 한번 감사의 말씀을 드립니다.

저는 앞으로 <대한민국 코스프레의 역사>를 주제로 글을 쓰려고 합니다. 박사과정 논문을 이 주제로 하려 마음먹고 있습니다. 이 책은 저에게 시작과도 같습니다. 앞으로 더욱 코스프레에 대해 연구하여 우리나라 코스프레 문화와 예술에 이바지하는 사람이 되도록 노력하겠습니다.

이렇게 제가 생각하는 코스프레 철학에 관한 이야기가 끝났습니다. 이 글을 다 읽은 여러분의 생각은 어떠한지 매우 궁금합니다. 부디 이 글이 여러분이 생각하는 코스프레에 대한 인식에 조금이라도 선(善)한 영향이 있었기를 바랍니다. 혹시라도 저의 글이 도움이 되셨다면 앞으로도 코스프레에 대해 많은 관심 가져주시길 부탁드립니다. 감사합니다.

부 록

[표 5] 포즈쇼 부분 출연자의 원작품과 캐릭터 목록

연번	작품명	캐릭터 명	영웅vs악당	수상
1	오버워치	겐지	영웅	
2	아이언맨	아이언맨	영웅	3등
3	버즈 오브 프레이	할리퀸	악당	
4	어벤저스	타노스	악당	
5	어벤저스 엔드게임	캡틴 아메리카	영웅	
6	리그오브레전드	징크스	악당	
7	프린세스 스타의 모험일기	스타 버터플라이	영웅	
8	나의 히어로 아카데미아	바쿠고 카츠키	영웅	
9	가면라이더 키바	가면라이더 키바 가루룸	영웅	
10	쉴드 스파이더맨	스파이더맨	영웅	
11	음양사	청행등	-	
12	명탐정 코난	쿄고쿠 마코토	악당	
13	엔드게임	닥터 스트레인지	영웅	3등
14	베놈	베놈	영웅	
15	리그오브레전드	시비르	용병	
16	가면라이더 이그제이드	이그제이드	영웅	
17	가면라이더 아기토	아기토	영웅	
18	알라딘	자스민	공주	1등
19	철권	브라이언 퓨리	악당	
20	웨딩피치	릴리	영웅	
21	오버워치	루시우	영웅	
22	디즈니 미녀와 야수	벨	공주	
23	월드 오브 워크래프트	굴단	악당	2등
24	이순신세가	이순신	영웅	3등
25	드래곤 길들이기	발카	영웅	
26	리그오브레전드	니코	-	
27	리그오브레전드	아리	-	
28	프리파라	쥬리, 그레이	영웅	